绘者丨

文俶（1595—1634），常州（今苏州）人，明朝第一才女画家，江南四大才子之一文徵明的玄孙女。名俶（chù），字端容，号寒山兰闺画史，家学渊博，代表作有《金石昆虫草木状》《萱石图》《春蚕食叶图》等，分藏于故宫博物院、上海博物馆多地。她的画风清丽婉约，极受文人雅士推崇，对中国女性绘画史有重要影响。

序言作者丨

李晓愚，毕业于复旦大学、剑桥大学，后师从中国美术学院范景中教授研习艺术史，现为南京大学新闻传播学院教授、博士生导师。其学术工作围绕"全球视野下中国传统视觉艺术的研究、传播与传承"展开，在重要刊物发表论文50余篇，出版专著、译著10余部。

后浪

溪花汀草

文俶绘草木虫鱼图（上）

[明] 文俶 绘

江苏凤凰文艺出版社
JIANGSU PHOENIX LITERATURE AND ART PUBLISHING

目录

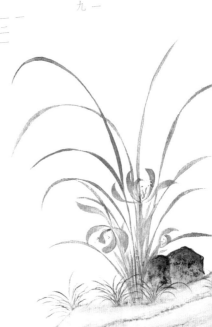

序

　　书籍成为一种艺术，是明代中叶之后兴起的风尚。人们不再仅仅把书当作信息载体，开始关注它的物质形态，用审美的、鉴赏的眼光看待书籍。在此观念的影响下，一批作为独立艺术品的书籍诞生了——它们从实用中超拔出来，成为文人士大夫案头把玩的"雅赏"。现藏台湾省图书馆的《金石昆虫草木状》就是"书籍之为艺术"的典范。这是明代万历年间的一部彩绘孤本，记得第一次见到它时，我不禁目酣神醉，"大约如东阿王梦中初遇洛神时也"。

　　这真是一部美妙绝伦的杰作：全书千余幅彩色图画，皆以工笔绘就，粉彩敷色，花草树木宛然可喜，鸟兽虫鱼栩栩如生。这些图都出自明代苏州才媛画家、文徵明的玄孙女文俶之手。参与书籍制作的还有两位男士：文俶的夫婿赵均题写了序言和各卷的目录，父亲文从简则为每幅图

一

题写了名称。赵、文二人皆以书法闻名，后来时任兵部侍郎的张凤翼在获观此书时，忍不住感慨："千金易得，兹画不易有，况又有灵均（赵均）、彦可（文从简）之笔相附而彰耶？三绝之称，洵不诬矣！"

然而，这件悦目怡神的艺术品竟不是"原创"。赵均在序言中说得明白："此《金石昆虫草木状》乃即今内府本草图汇秘籍为之。"这声明倒也坦率：图画并非我太太的发明，是以宫廷医药书籍为底本临摹的。赵均所说的"秘籍"即《本草品汇精要》，是明代唯一的一部官修本草著作。将《本草品汇精要》与《金石昆虫草木状》稍加对比就会发现，后者中的图像几乎全部来自前者（图1-1、1-2）。《本草品汇精要》是仅供皇帝御览的"中秘之籍"，藏于深宫大内，但它的副本却流落至民间，被赵氏夫妇有幸获得。夫妻俩决定：要以这部医药秘籍为基础，打造一部性质、风格、功能迥然不同的"新"书。

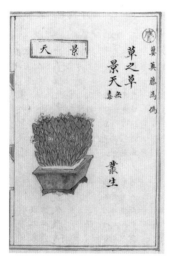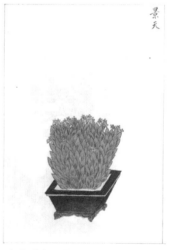

图1-1（左）：景天，《本草品汇精要》传摹本，德国国家图书馆藏
图1-2（右）：景天，《金石昆虫草木状》，台湾省图书馆藏

"推陈出新"的过程可谓创意满满。首先，改书名。《本草品汇精要》的"本草"二字，点明这是一部药物学著作。赵氏夫妇将书名改为"金石昆虫草木状"，刻意回避药材主题，突出了书籍的博物学特质。其次，改文字。除了保留目录和图像名称之外，赵氏夫妇将《本草品汇精要》中关于药物的文字全部删除。所以，在面对书中那只妖娆多姿的孔雀时，读者只会将之当作迷人的动物去欣赏，不会想到孔雀屎是一味"主女子带下，小便不利"的药材（图2）。一旦文字缺了席，视觉的愉悦感便占据了绝对上风。再次，改图画。文俶临摹了《本草品汇精要》中绝大多数的图画，但对个别图画却做了特殊处理。方式之一是"易以古图"，用赵家所藏金石学图书中的古图去替换原图。比如原书中的铜镜很普通（图3-1），而《金石昆虫草木状》中的这面铜镜（图3-2），是从《宣和博古图》中汉代的"海马葡萄镜"（图3-3）"挪用"而来的。这种方法既增强了图像的审美效果，也显示出赵家丰富的藏书和深厚的金石学素养。

方法之二是"易以家

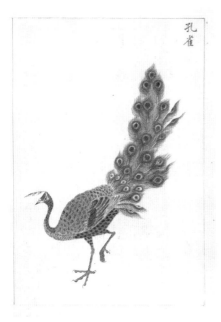

图2：孔雀，《金石昆虫草木状》，台湾省图书馆藏

三

藏"，把自己家里收藏的珊瑚、瑞草等古玩奇珍"植入"了《金石昆虫草木状》中，优雅而含蓄地炫了个富（图4-1、图4-2）。

最后，还有一个绝招——艺术家联袂。书中的图像全部由文俶亲笔摹绘。文俶，字端容，号寒山兰闺画史。她出生在苏州著名的文氏家族，家学渊博，自个儿又冰雪聪明，成为明代声名赫赫的闺阁画家。大学者

图3-1: 铜锡镜鼻，《本草品汇精要》，德国国家图书馆藏

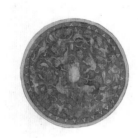

图3-2: 铜锡镜鼻，《金石昆虫草木状》，台湾省图书馆藏

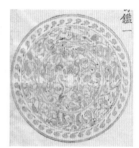

图3-3: 汉海马葡萄鉴，《重修宣和博古图》，哈佛燕京图书馆藏

钱谦益就夸赞过她的作品"所见幽花异卉、小虫怪蝶，信笔渲染，皆能摹写性情，鲜妍生动"。虽说是根据《本草品汇精要》临摹，文俶却也展现出不俗的功力：造型谨细，设色精雅，风格上则承袭了文氏家族一贯的清逸秀润。画家主笔，书法家也来助阵——序言和目录由赵均题写，每幅图的名称则出自文俶的父亲文从简之手。这两人的书法风格有所区别：赵均的书风圆润优雅，可以追溯到赵孟頫；文从简的字棱角鲜明、点画遒劲，接近欧阳询的风格。两种书体，一墨一朱，与文俶的彩画映照，更显得色彩斑斓，娱目怡情（图5）。三人联手的创意，并非仅出于美学的考量，还隐藏着更深刻的动机。赵均与文俶的结合，是吴门两

图4-1：广州珊瑚，《本草品汇精要》，德国国家图书馆藏

图4-2：从赵氏家藏中"搬"来的广州珊瑚，《金石昆虫草木状》，台湾省图书馆藏

大文人世家之间的联姻。赵均、文俶承袭了家学——赵深谙金石之学，文擅长绘画之法，夫妇二人的才华相得益彰，堪称"伙伴式婚姻"的典范。因此，这部由父女、翁婿、夫妻合作完成的书籍还低调地传达了家学传承、世家联姻以及伙伴式婚姻等丰富信息。

《金石昆虫草木状》的构思和创作表明：拥有一件珍贵文物最好的方式，不是将它秘密庋藏，而是用艺术的方式将其再造。赵氏夫妇不仅获得了诸如《本草品汇精要》这样传自宫廷内府、堪称"盛世文物"的珍贵钞本，还能够使之从一部专业药典脱胎换骨为一件艺术品，这才是一种更具创造性的占有。

要理解赵氏夫妇"推陈出新"的创意，我们必须把他们的造书实践放在"书籍之为艺术"的传统中去考察。赏玩书籍，是明代兴起的风尚。

明代画家仇英绘有《竹院品古图》，描摹了初春时节几个好友在竹院中玩古鉴珍的景象。画中有个细节，耐人寻味：文人雅士们面前的画案上放有一本团扇册页、四个手卷和一函书籍（图6）。这函书籍给了我们一个重要提示：自明代中期开始，随着复古之风的盛行，书籍也与青铜、

图5：赵均（墨色）与文从简（朱色）的书法，《金石昆虫草木状》，台湾省图书馆藏

瓷器、古琴、书画等一样，成为古玩的一部分。书籍不仅可以满足对智识的追求，还能愉悦双眼。这样的观念一旦形成，就会引导赵均这样的文人用鉴赏的眼光看待书籍，并推动他们将此种艺术眼光带入书籍的制作中去。当然，打造一部供"耳目之玩"的珍本佳椠未必全赖"原创"，赵氏夫妇采用了一种更便捷的方式——对既有文本加以艺术化改造。除了《金石昆虫草木状》之外，赵均还"再造"过宋版《玉台新咏》：尽管是翻刻，他却没有原样照搬，而是对文字和行款进行了少量改动与整饬，狭行细字，优雅清贵，甚至连用纸都不尽相同。正是通过这些别具匠心的"异变"，赵均在古籍再造的过程中显示出自己独特的风格与品位。

《金石昆虫草木状》对于女主人文俶而言更是意义非凡。文俶红颜命薄，四十一岁便香消玉殒，这部书是她在二十四岁到二十七岁之间，花费整整三年时间绘制的，成为她人生中最重要的作品之一。一千三百多幅图画，涉及动植物、人物、金石、山水等各种题材，有的画里还有复杂的场景，临摹过程全面锻炼了文俶的绘画技能。书籍完成之后，她的艺术声名也得以奠定，坐上了明代苏州女画家的头把交椅，用《国朝画征续录》中的话说，就是"吴中闺秀工丹青者，三百年来推文俶为独绝云"。

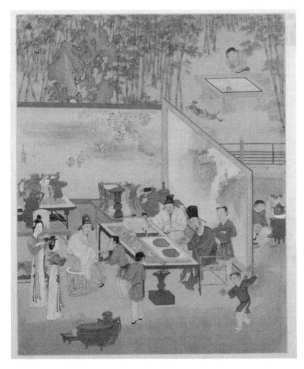

图6：（明）仇英，《竹园品古图》，北京故宫博物院藏

三载光阴，佳人手绘，《金石昆虫草木状》是这世间独一无二的孤本。当年，许多仰慕这部书的人，不惜跋山涉水，前往赵氏夫妇居住的寒山别业，祈求一观。今天，这部书藏在台湾省图书馆的珍本书库里，若想一睹真容，还是免不了仆仆风尘、车马劳顿。为了方便读者品味此书的种种美妙，后浪出版公司从《金石昆虫草木状》的千余幅图画中精选五百余幅，合成《溪花汀草：文俶绘草木虫鱼图》一书。这消息叫人欢喜：我不必再漂洋过海就可与此书两两相对、再续前缘。因我此前对《金石昆虫草木状》做了些探索（参见《从皇家药典到"珍奇之橱"：〈金石昆虫草木状〉与明代古籍艺术化改造》，《文艺研究》2022年第2期），编辑嘱我写文介绍此书，我便把研究的主要心得梳理了一番，权作导览。

欣赏与研究，虽有相通之处，毕竟是两件事。做研究的人面对一件艺术品，不满足于感官的快乐，总想把它的产生背景、风格之谜弄清楚。譬如食八宝豆腐羹，食客只需沉溺于丰腴细腻的滋味，做学问的却偏要"捣鼓"出一篇论文，从"黄豆是怎样种植的"说起。一片痴心，能博得垂怜理解固佳，若读者一笑置之，亦未尝不可。

<div style="text-align: right;">

李晓愚

癸卯年谷雨

</div>

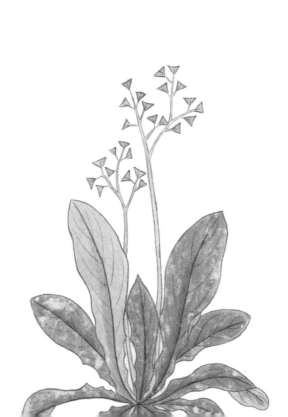

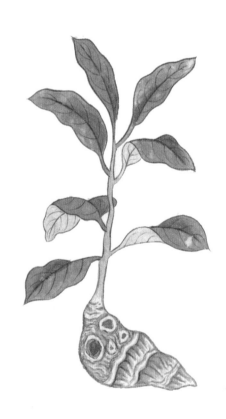

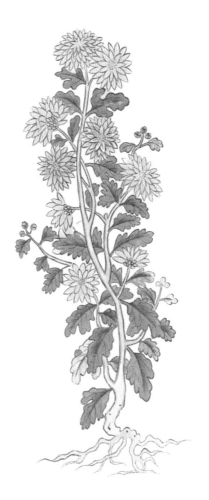

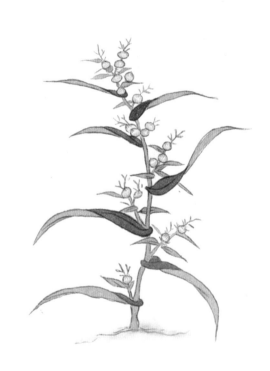

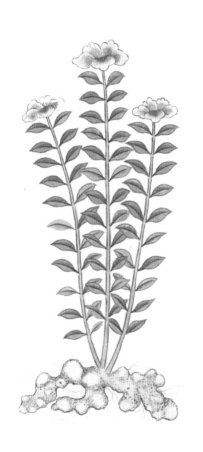

石州蒼术

舒州白术

単州菟絲子

越州白术

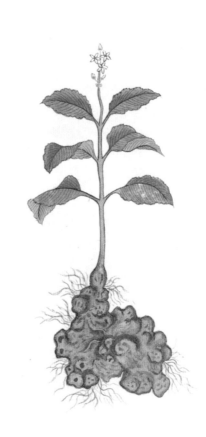

怀州牛膝

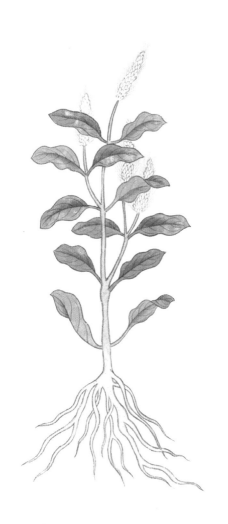

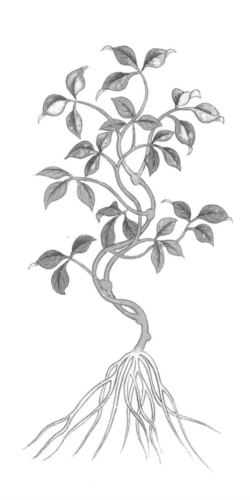

滁州萎蕤

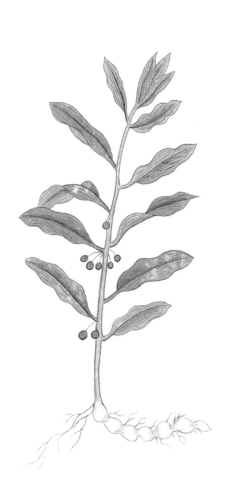

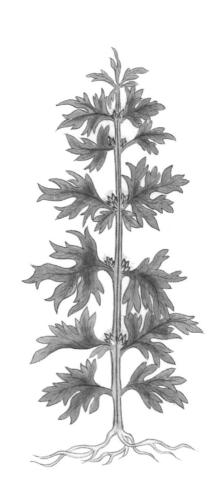

襄州防葵

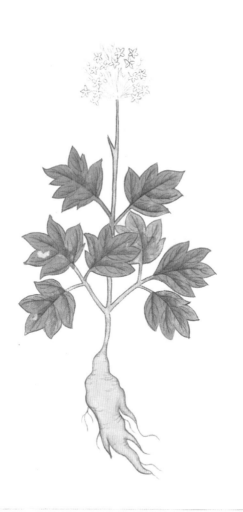

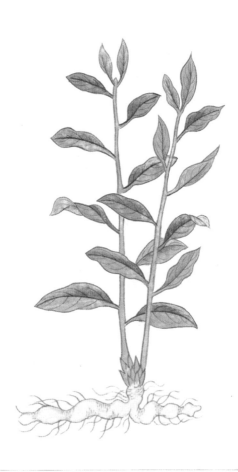

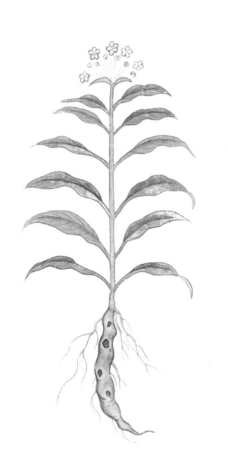

壽州柴胡

滁州升麻

茂州升麻

秦州升麻

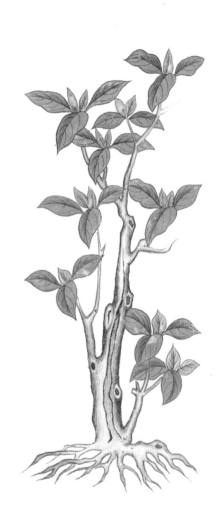

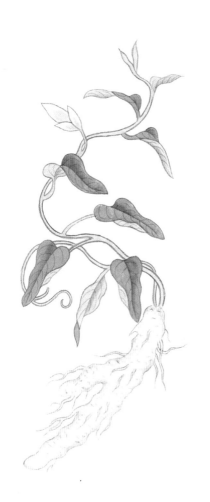

眉州山藥

金石昆蟲草木狀

滁州黃精

齊州澤瀉

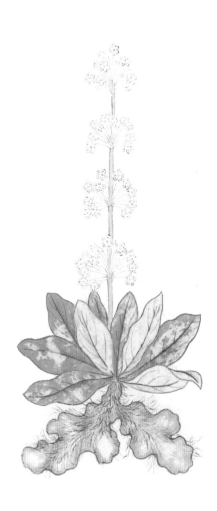

邢州澤瀉

澤瀉

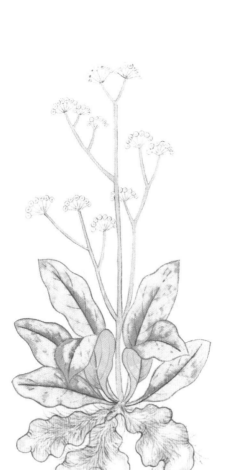

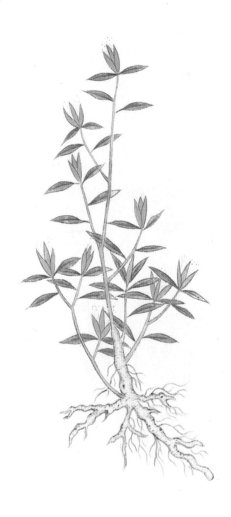

威勝軍遠志

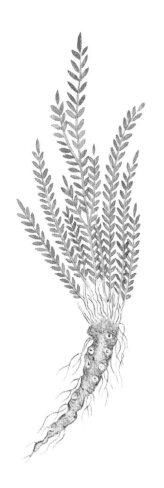

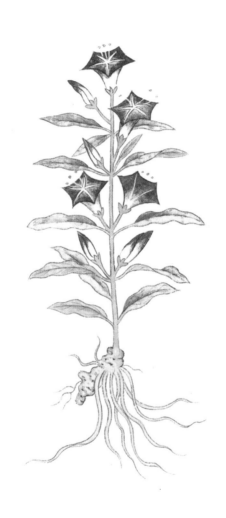

信陽軍草龍膽

商州遠志

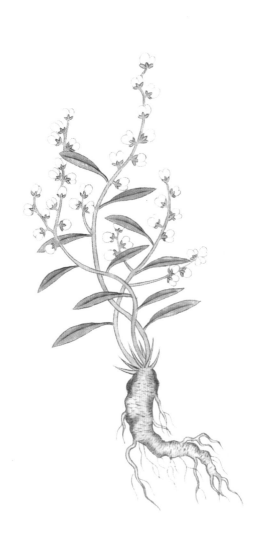

睦州山龍膽

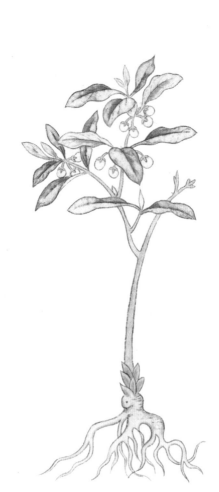

襄州草龍膽

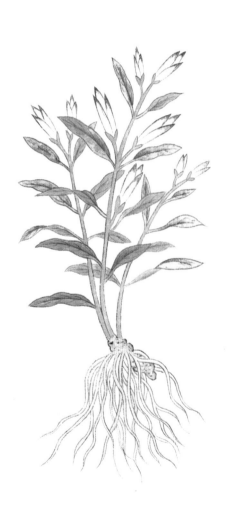

岢岚军细辛

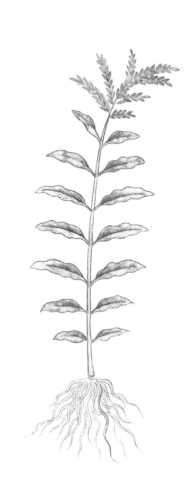

沂州草龙胆

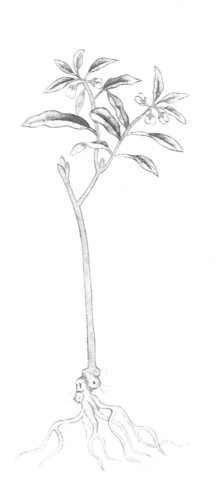

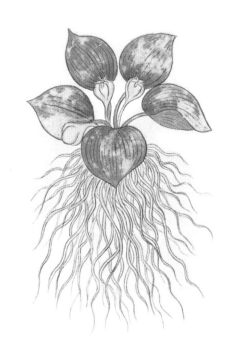

華州細辛

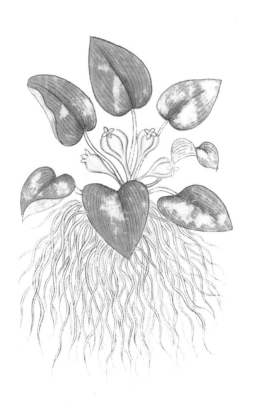

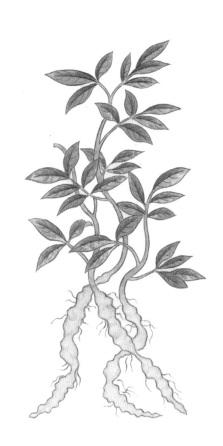

滁州巴戟天

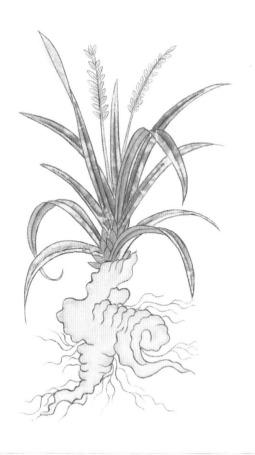

白英

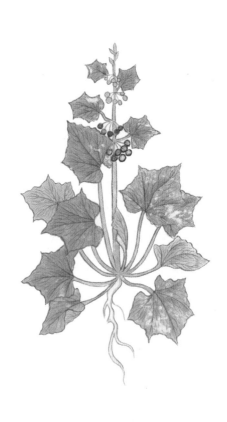

秦州庵蘭子

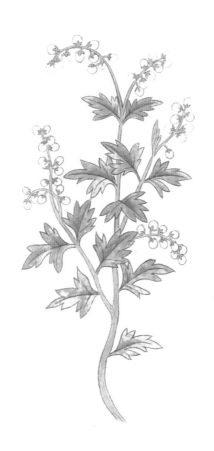

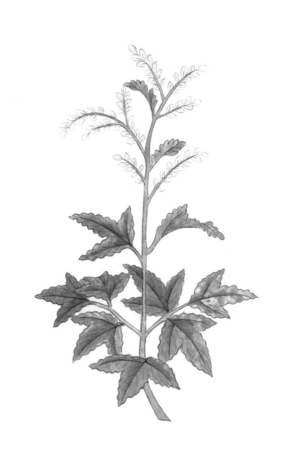

宁州菴蔺子

蓍
實

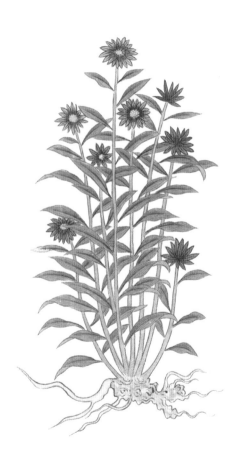

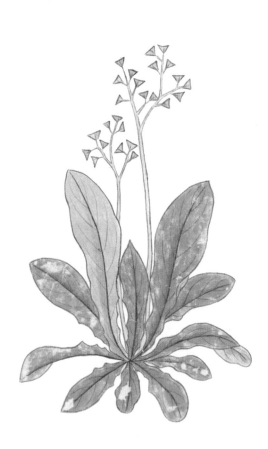

蔡州蓍實

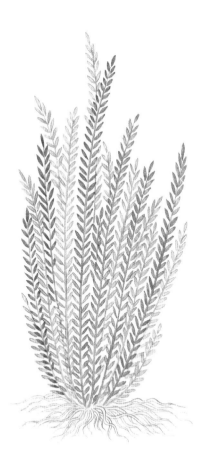

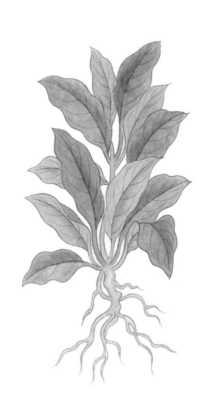

蜀州藍葉

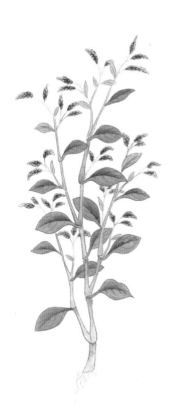

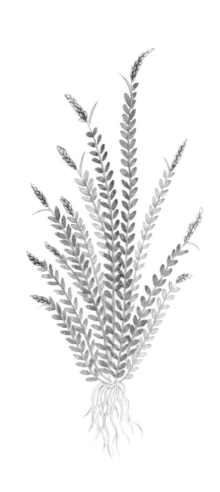

江陵府吴藍

鳳翔府芎藭

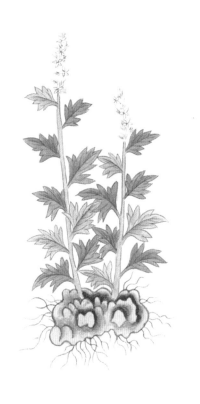

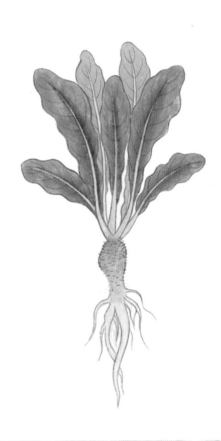

四川芎藭

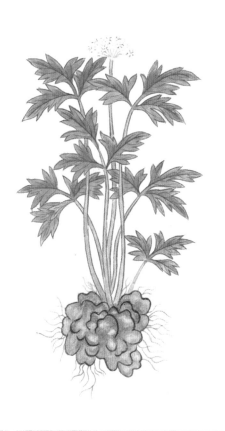

蘼
蕪

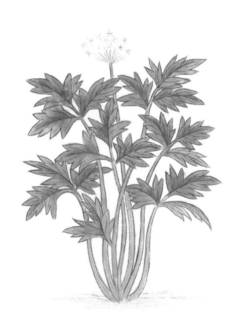

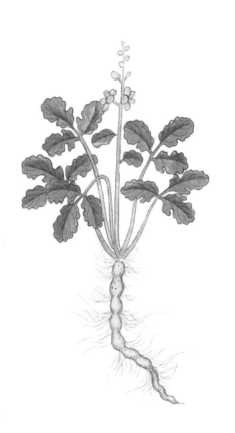

宣州黃連

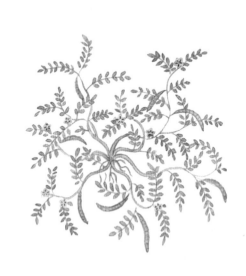

秦州蒺藜子

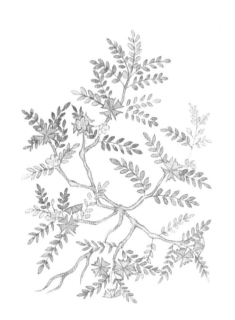

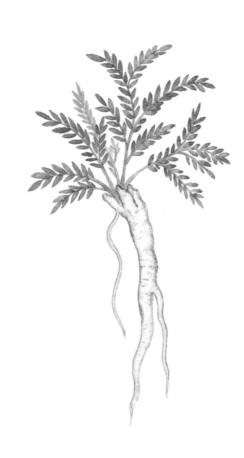

憲州黄耆

同州防風

河中府防風

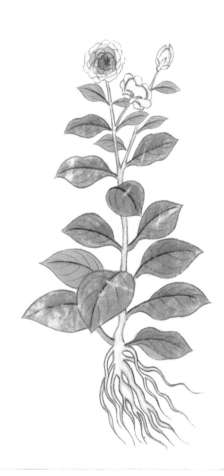

越州續斷

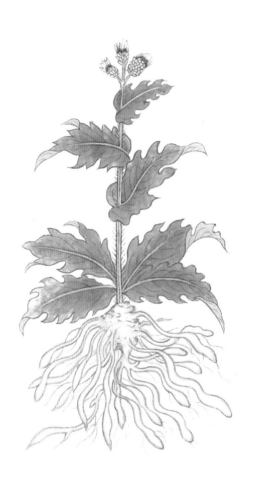

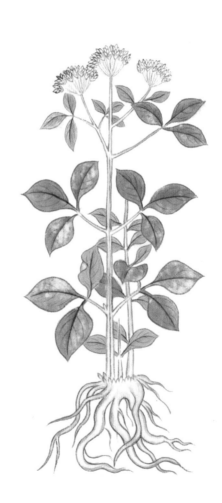

绛
州
续
断

戎
州
地
不
容

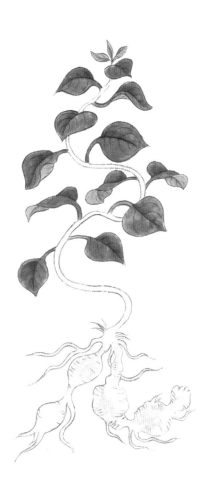

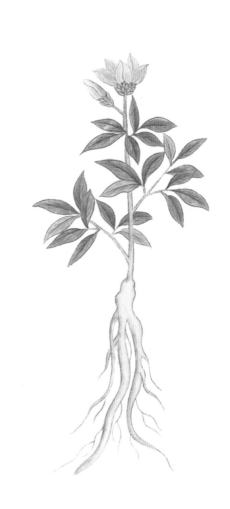

秦州漏蘆

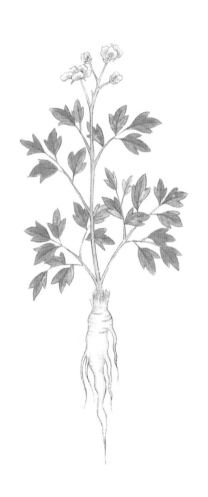

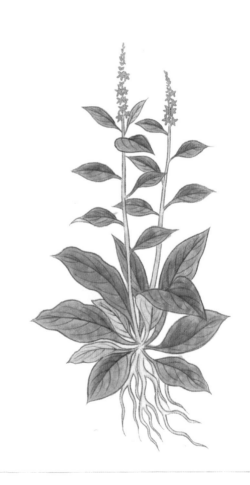

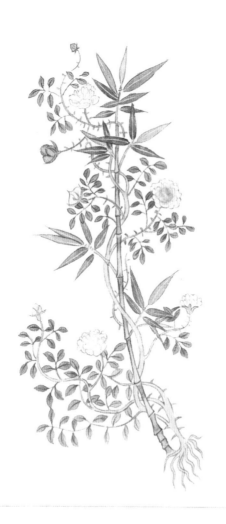

Vintage Art Gallery

复古艺术馆

美的视界，美的回响

纹 饰 海 —— 解 语 世 界 文 化 的 印 记

1.

万物有文

新艺术植物装饰

[法] 莫里斯·皮亚
尔-韦纳伊 著
沈逸 译

2.

自然而美

新艺术装饰设计图录

[法] 莫里斯·皮亚
尔-韦纳伊 著
沈逸 译

3.

狩美术海

日本明治时代纹样
艺术

[日] 神坂雪佳
[日] 古谷红麟 编著

4.

日光掠影

浮世绘纹样图集

[日] 楠濑日年 著

5.

文明的盛装

世界装饰艺术赏鉴

[德] 海因里希·多
尔梅奇 编著

11.

巴黎月色下

20 世纪复古时尚手册

[法] 乔治·巴比尔
等绘

8. 海物奇谈
[荷] 路易·勒瓦尔 编
[荷] 巴尔塔萨·科
耶特 [荷] 塞缪尔·法
卢斯 绘　徐迅 译

7. 群鸟嘤嘤
法国皇家植物园鸟类
图鉴
[法] 布封 编
[法] 弗朗索瓦-尼
古拉·马蒂内 绘
林濑 译

10. 自然的艺术形态
[德] 恩斯特·海克
尔 著　王梅 译

6. 贝壳之美
[德] 格奥尔格·沃
尔夫冈·克诺尔 编著
张小鹿 译

9. 溪花汀草
文俶绘草木虫鱼图
文俶 绘

海报素材出自"复古艺术馆"系列图书陆续出版中

后浪

眉州決明子

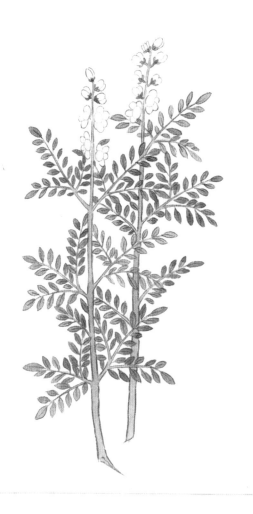

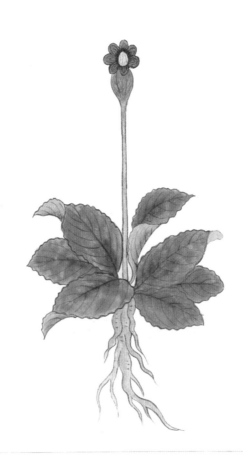

蘭草

蜜州地膚子

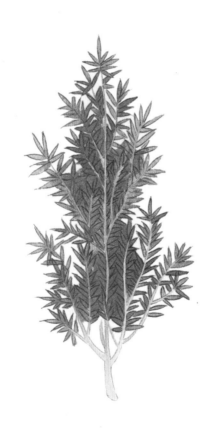

南京蛇床子

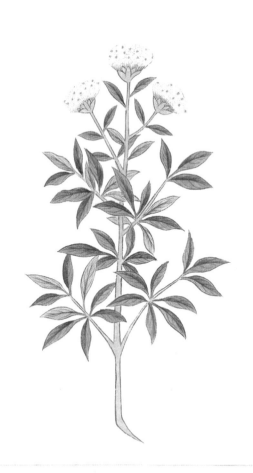

蜀州地膚子

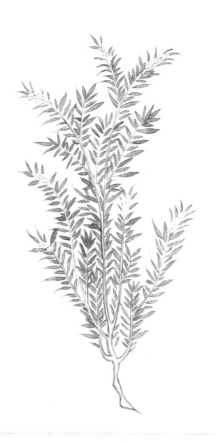

绛州茵蔯蒿

杜若

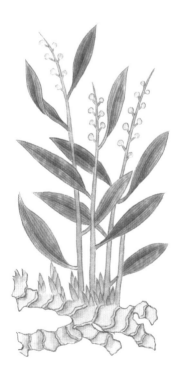

江寧府茵蔯

帰州沙参

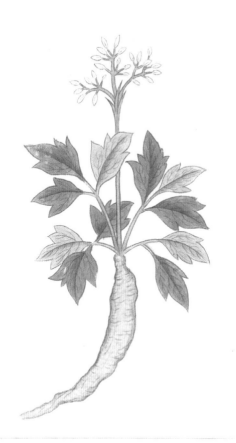

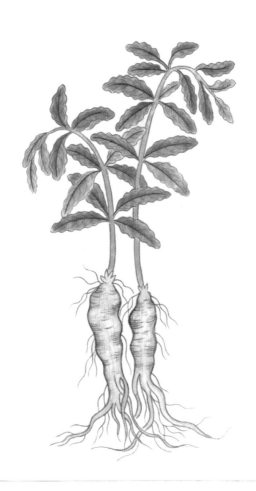

白兔藋

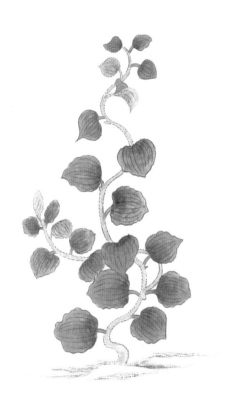

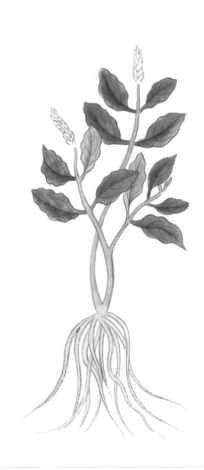

淄州徐長卿

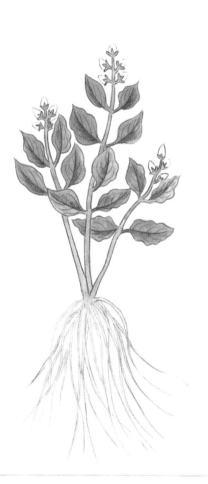

薇衔

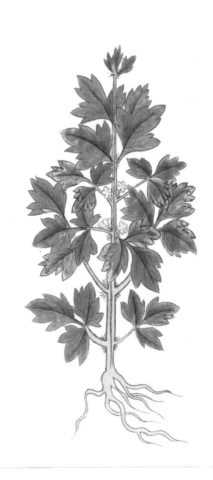

石龍芻

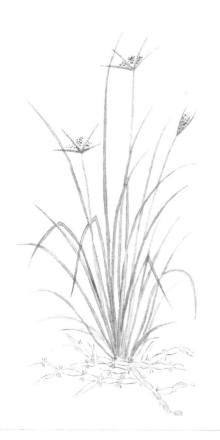

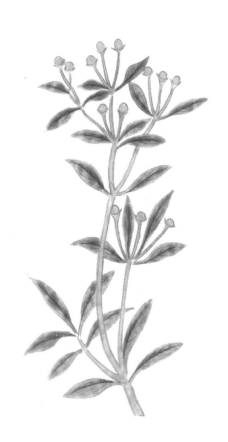

瀛州雪實

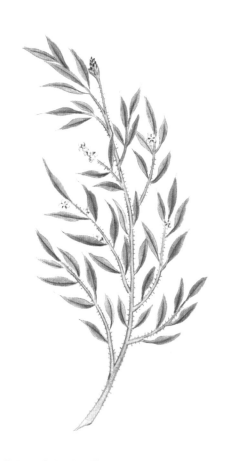

成德軍王不留行

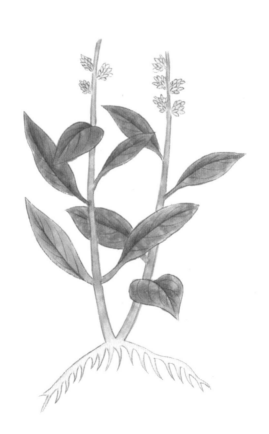

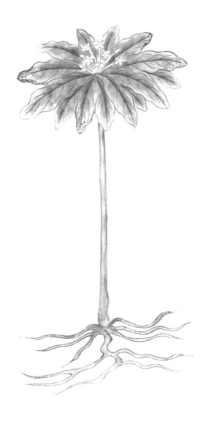

鬼督邮

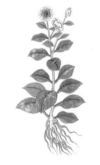

滁州葈耳實

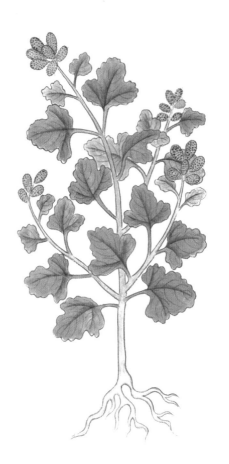

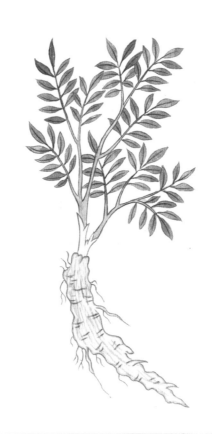

均州栝樓

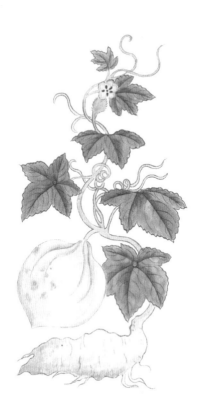

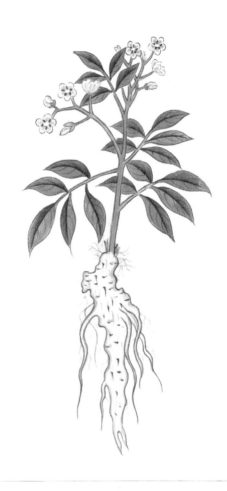

文州當歸

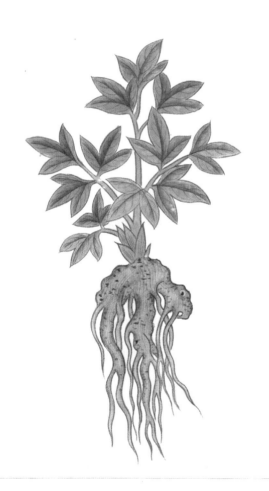

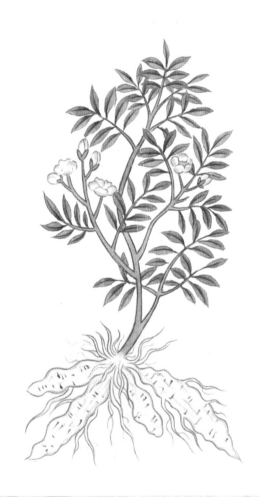

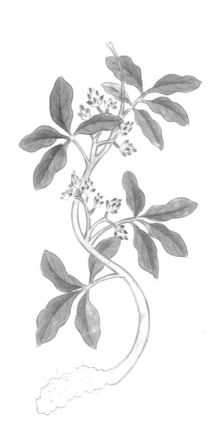

海州木通

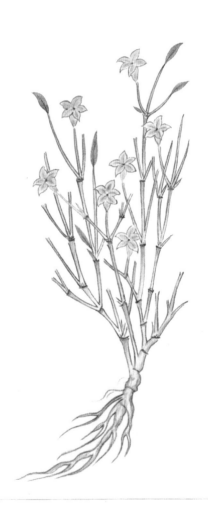

解州木通

白芍药

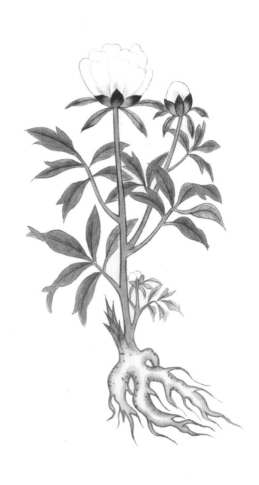

通草

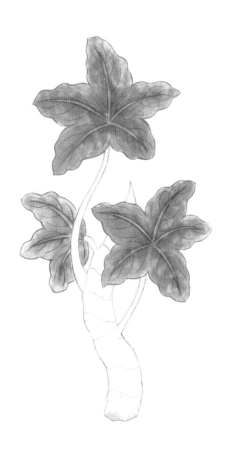

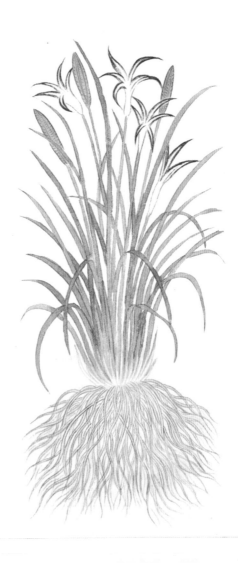

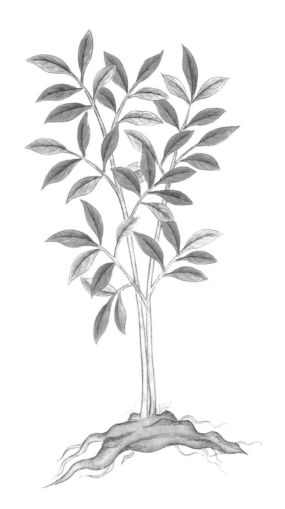

邢州玄参

绛州瞿麥

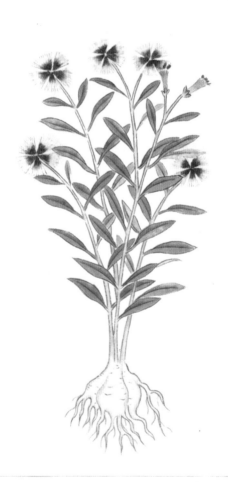

江州玄参

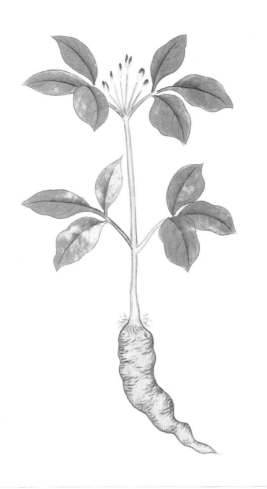

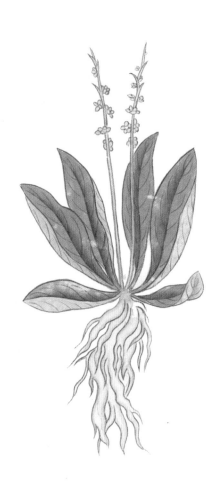

滁州知母

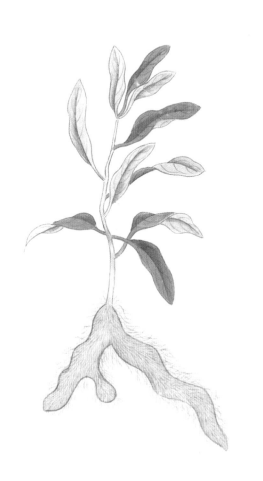

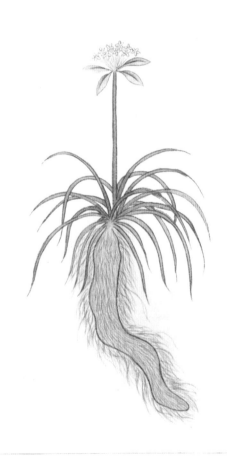

越州貝母

貝母

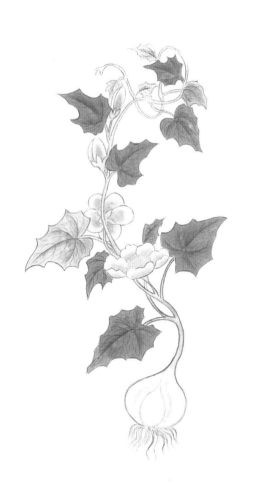

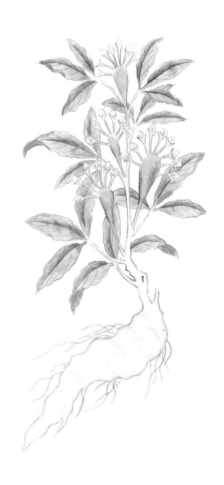

峡州貝母

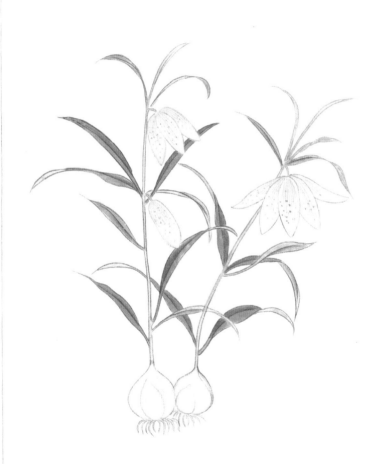

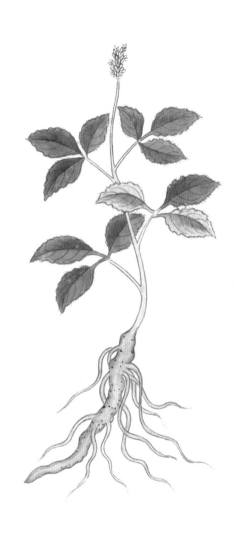

潞州黄芩

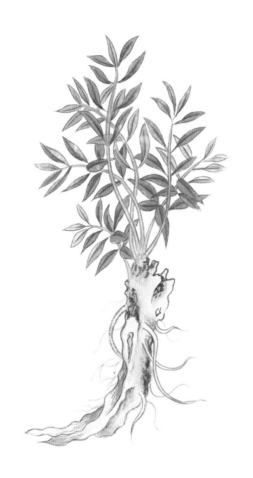

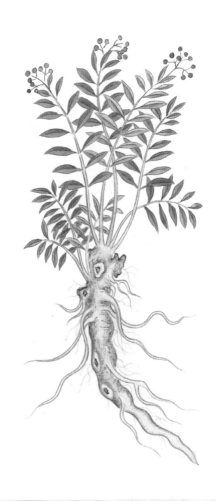

淄州狗脊

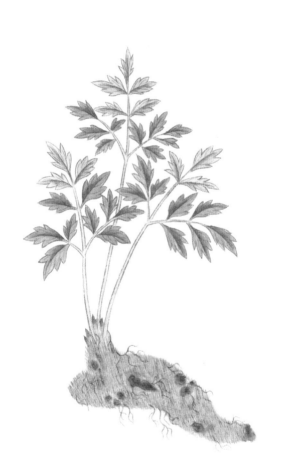

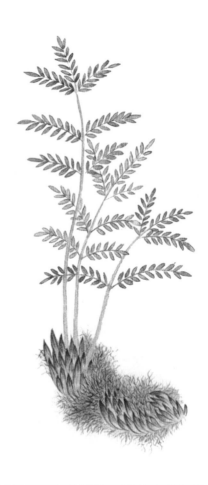

潭州茅根

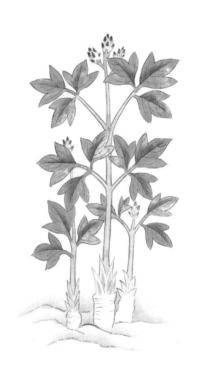

成州紫菀

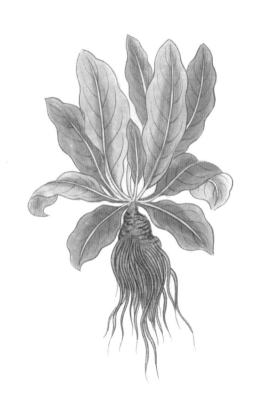

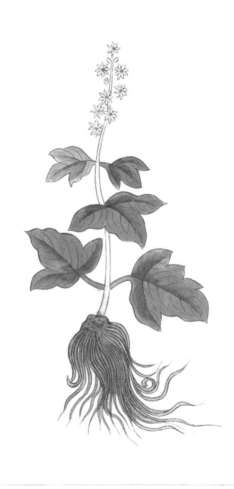

東京紫草

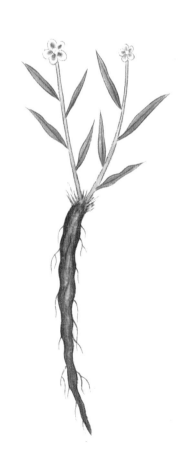

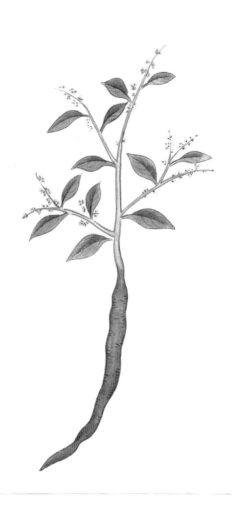

绛州前胡

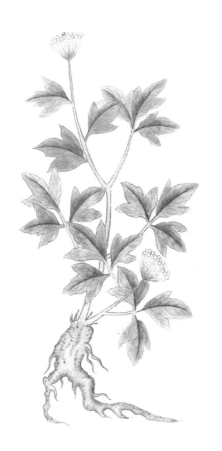

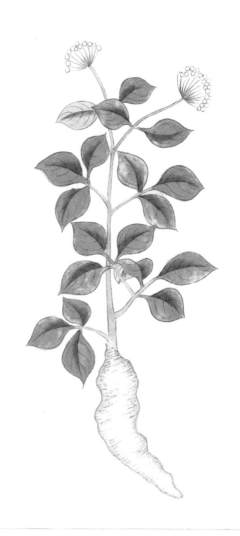

江宁府前胡

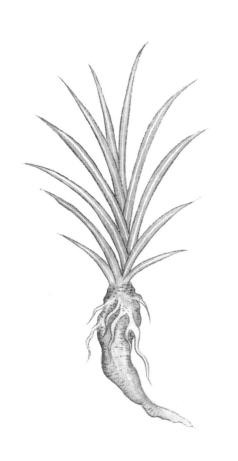

淄州前胡

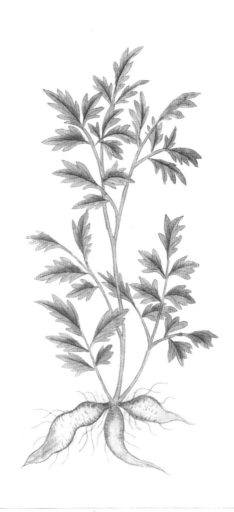

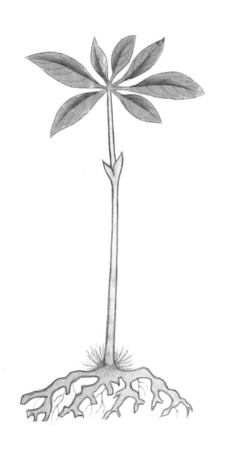

江宁府败酱

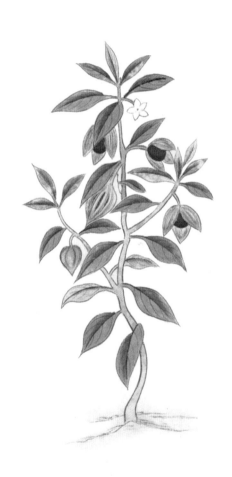

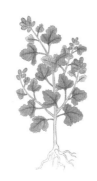

滁州菜耳實

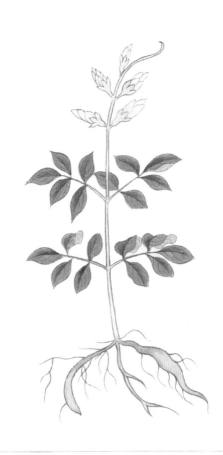

濠州紫參

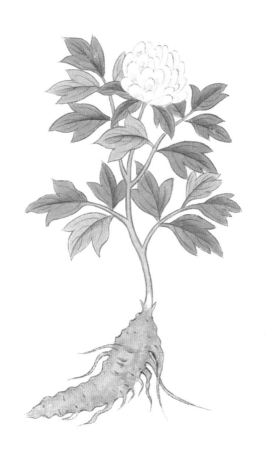

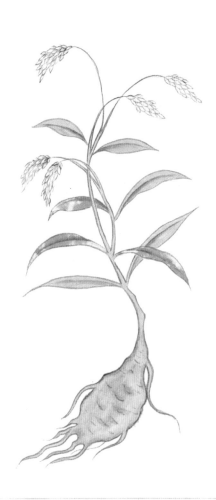

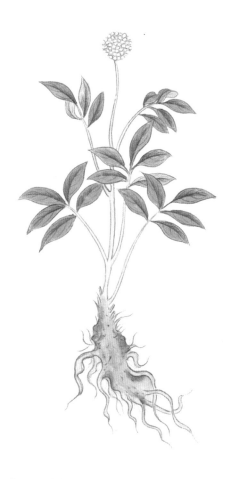

并州藁本

眉州紫参

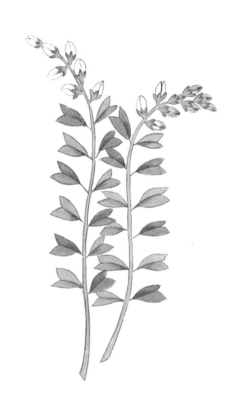

寧化軍藁本

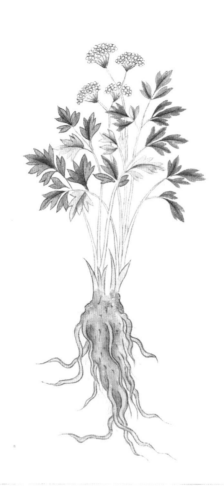

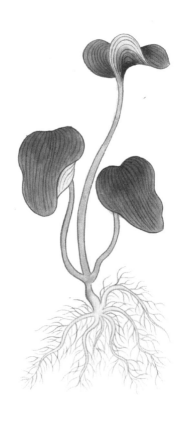

邛
州
草
蘚

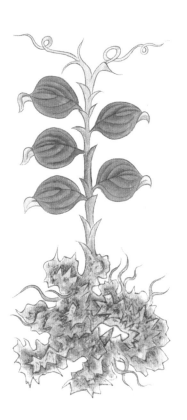

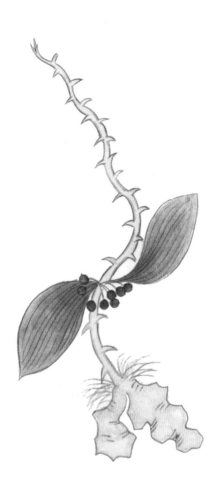

江州菝葜

滁州白薇

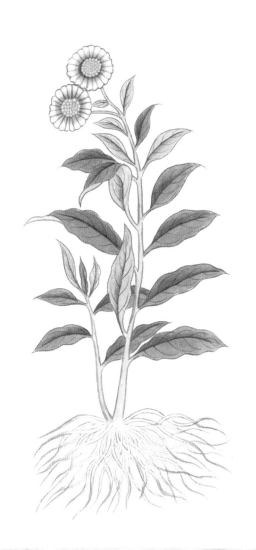

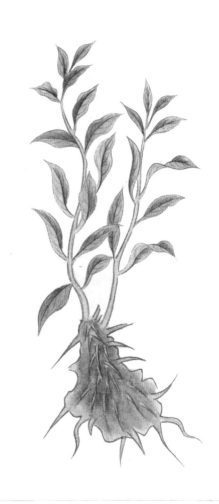

信州大青

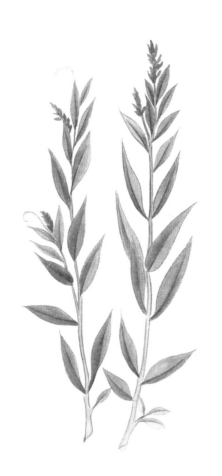

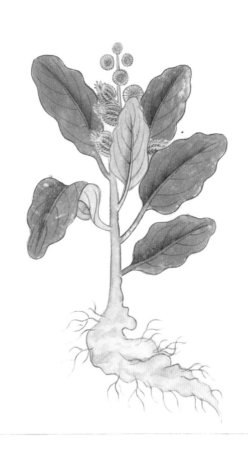

蜀州鼠黏子

明州艾葉

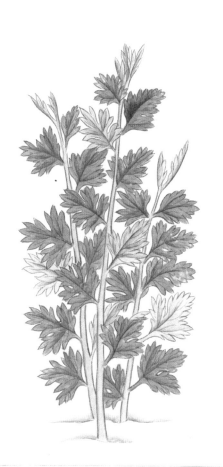

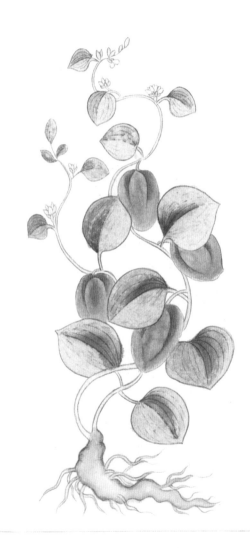

水萍

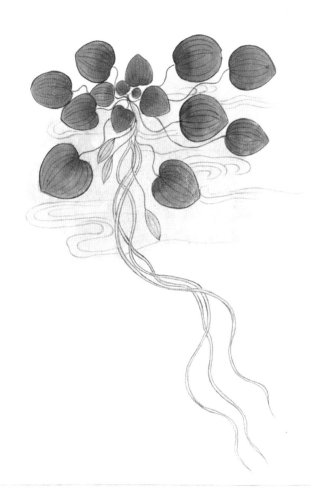

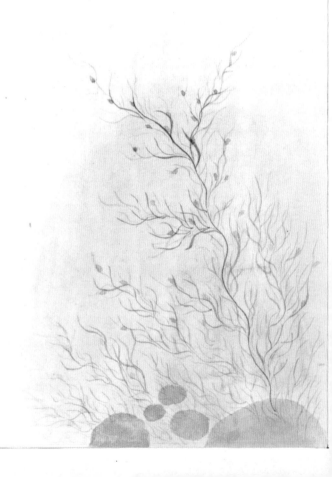

梧州澤蘭

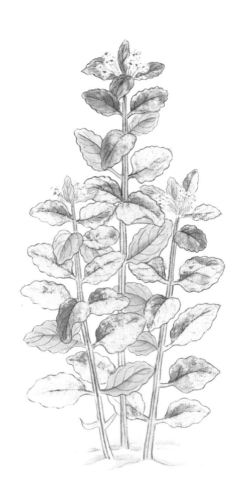

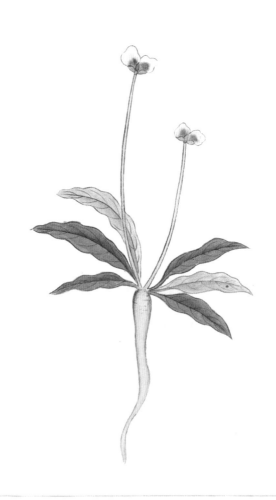

興化軍防己

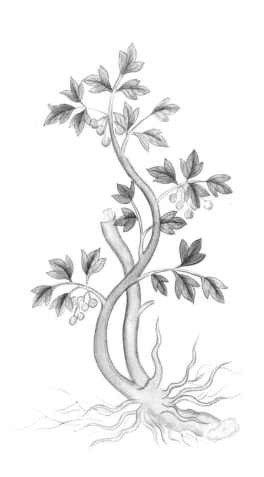

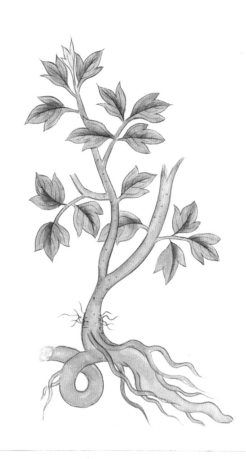

雷州高良薑

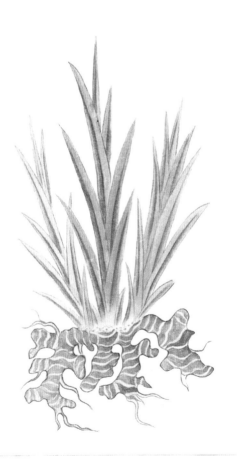

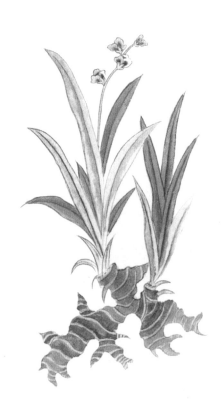

滁州百部

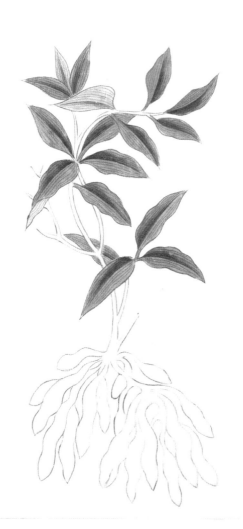

簡州茴香子

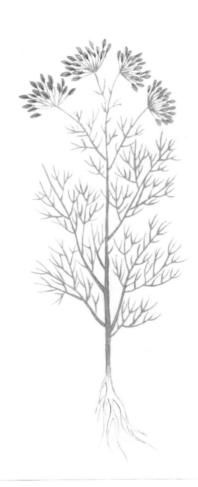

峡州百部

淄州京三棱

江宁府京三棱

端州革撥

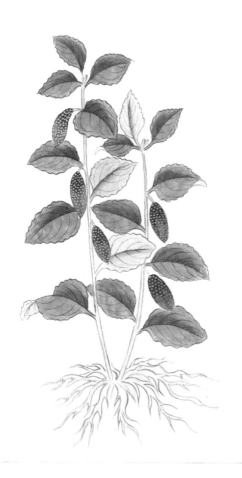

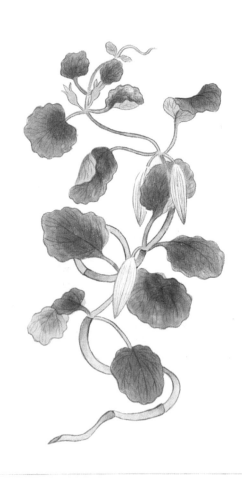

延胡索

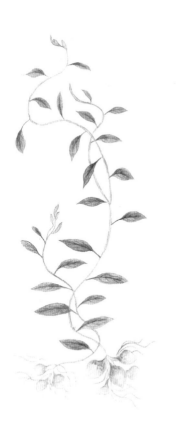

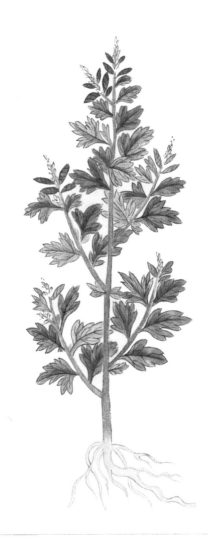

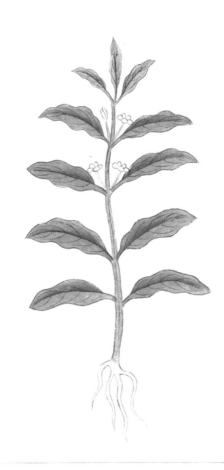

端州蓬莪茂、

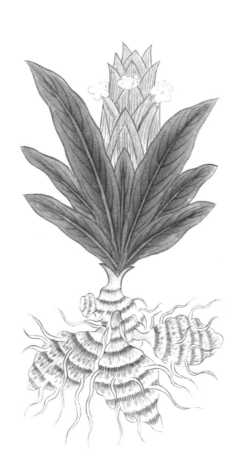

新州縮沙蜜

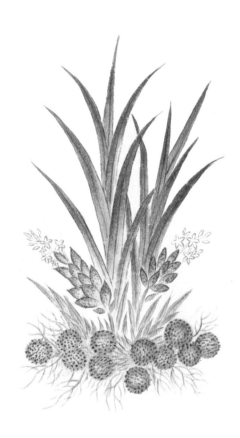

濠州零陵香

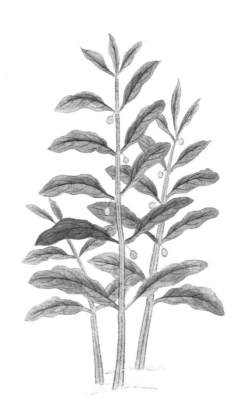

積雪草

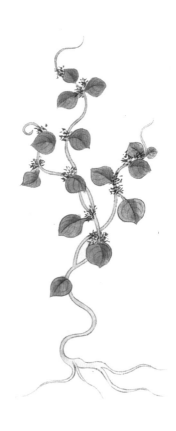

潤州蓴范

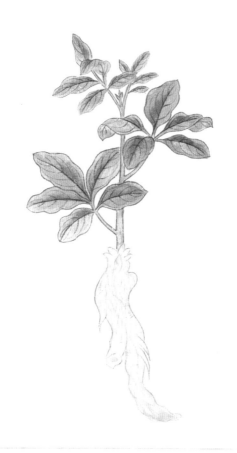

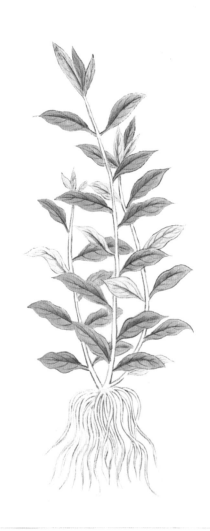

興元府白藥

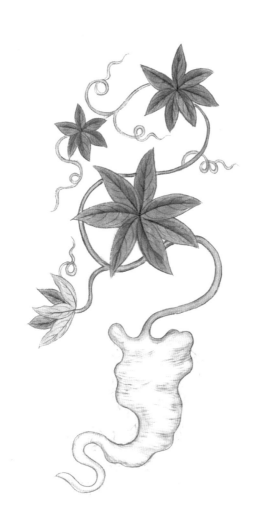

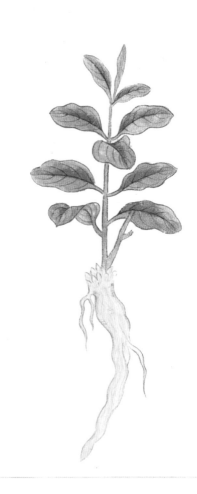

临江军白藥

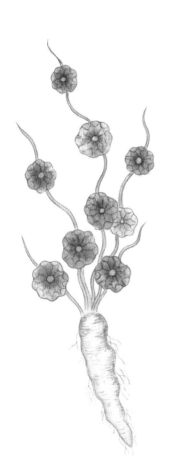

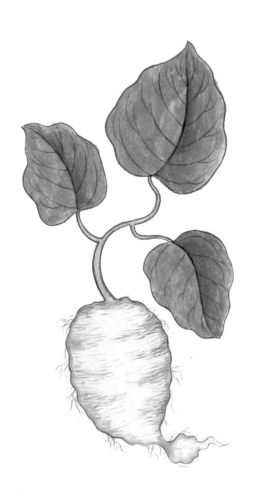

施州小赤藥

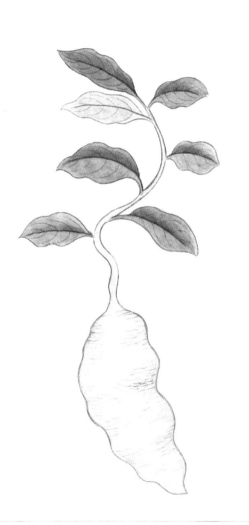

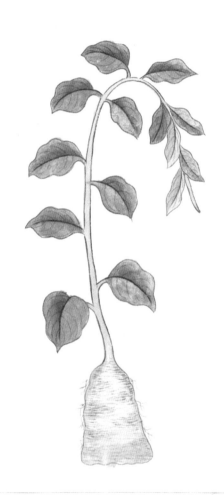

香附子

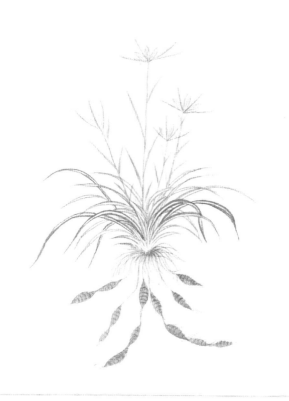

水香棱

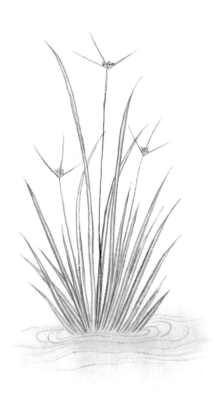

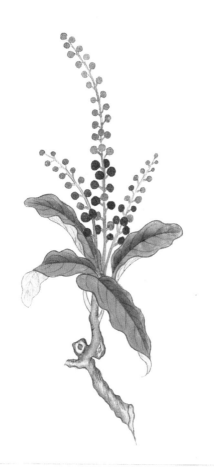

廣州草澄茄

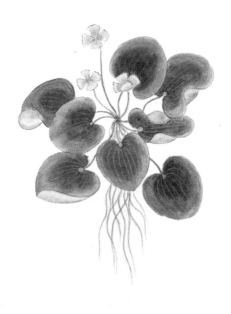

陟
釐

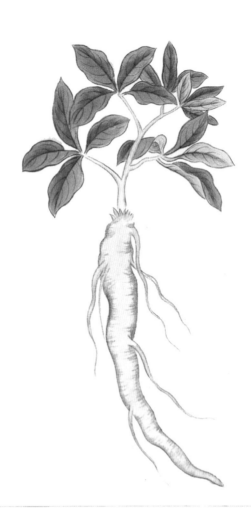

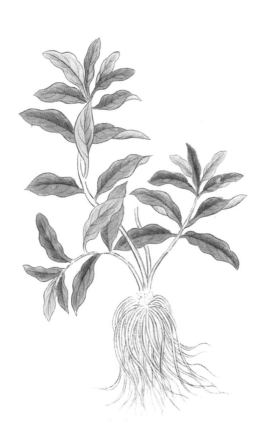

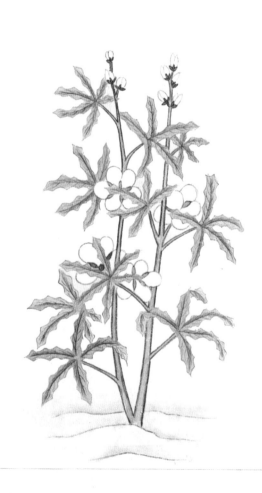

滁州鳢肠

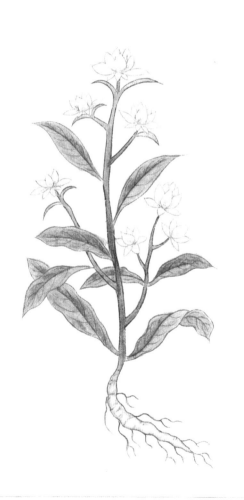

爵
牀

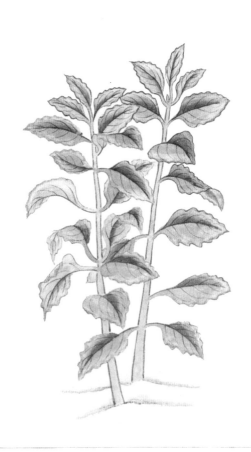

岢岚军茅香

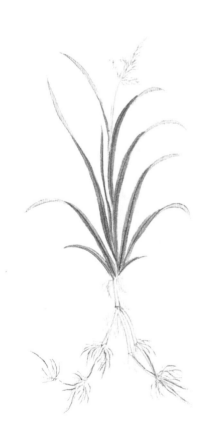

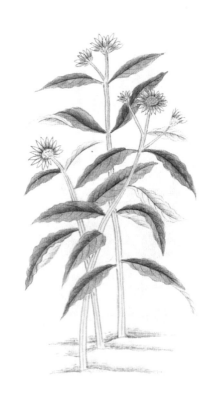

廣州白荳蔲

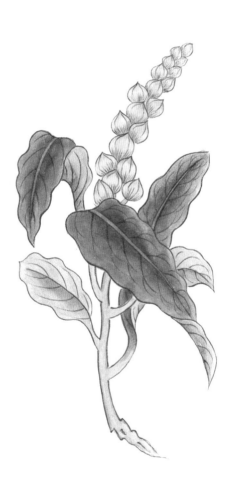

海
带

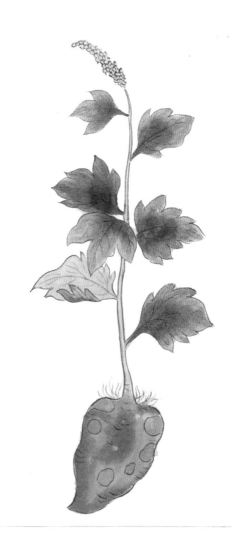

梓州附子花

邵州乌頭

成州乌頭

梓州草烏頭

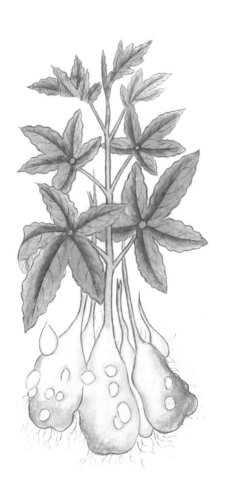

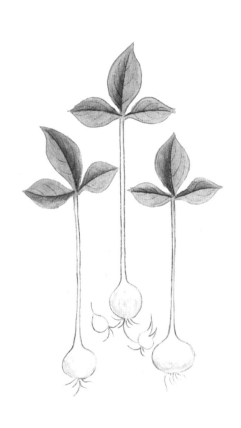

峡
州
侧
子

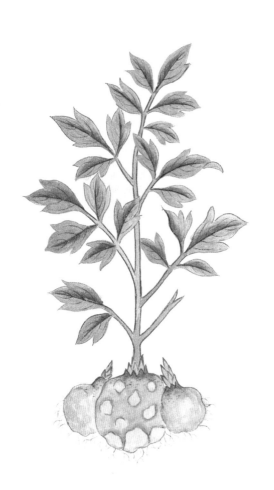

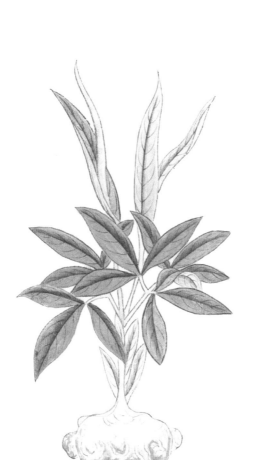

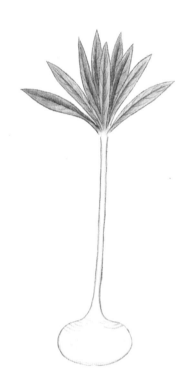

曹州葶藶

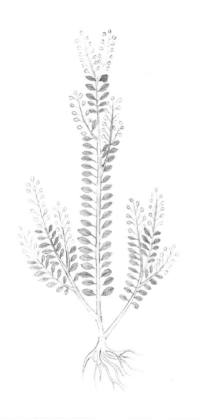

丹州葶藶

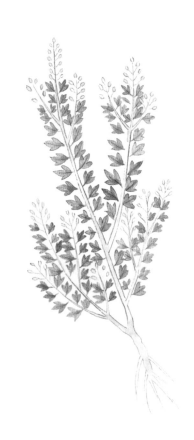

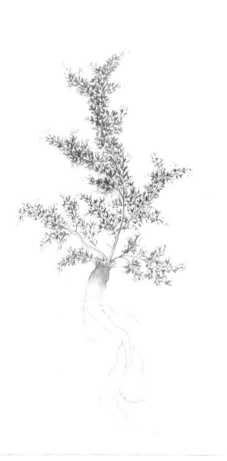

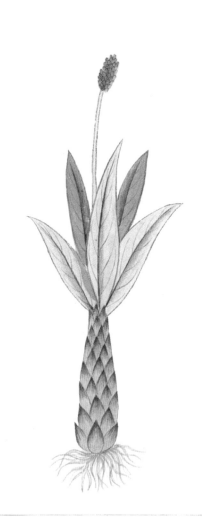

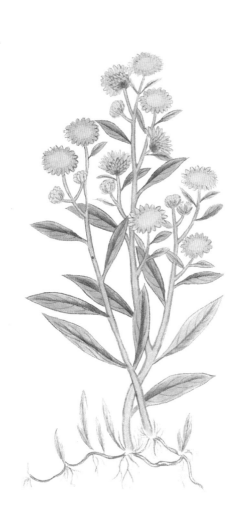

随州旋覆花

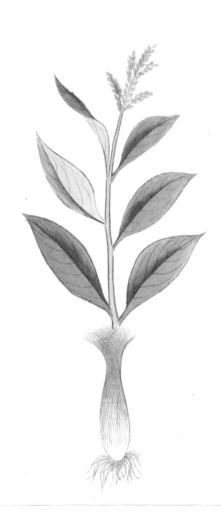

明州蜀漆

海州蜀漆

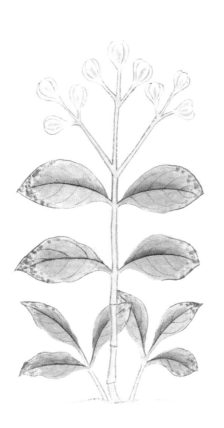

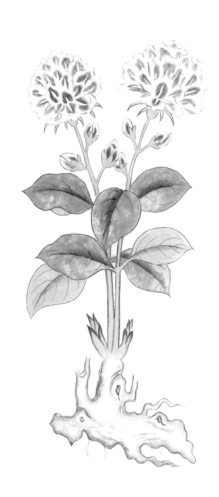

海州蜀漆

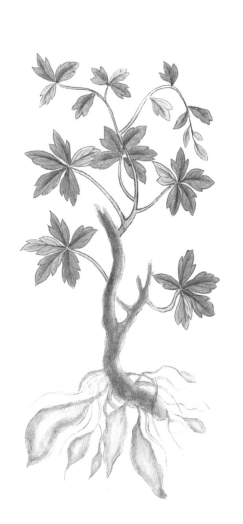

滁州大戟

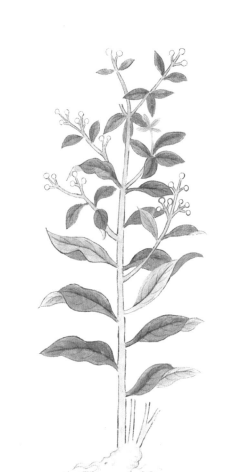

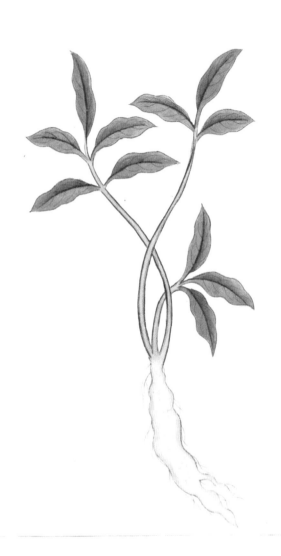

河中府大戟

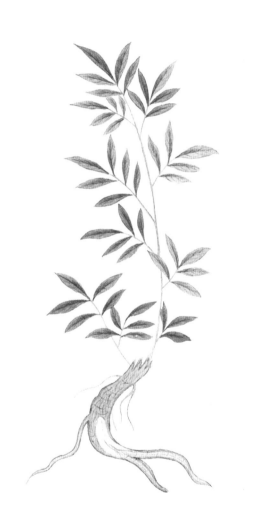

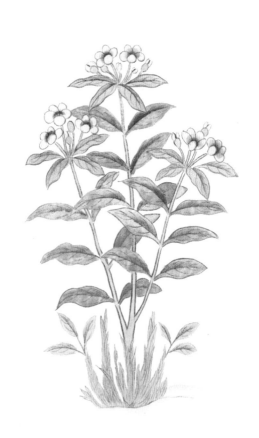

猪
魁

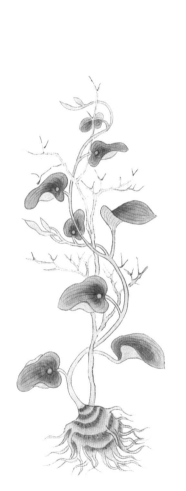

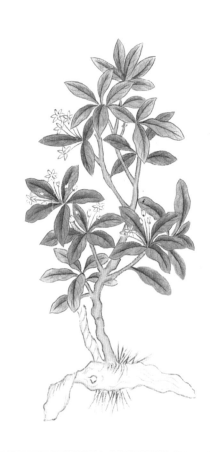

芫
花

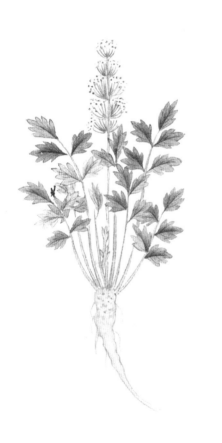

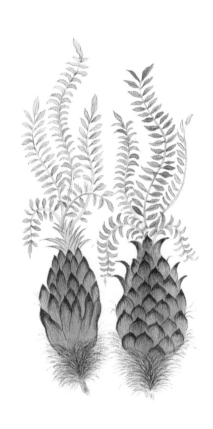

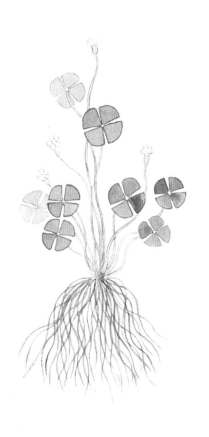

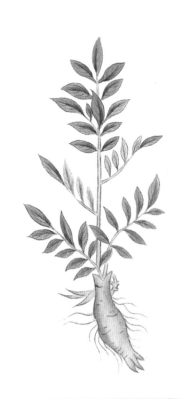

潤州羊躑躅

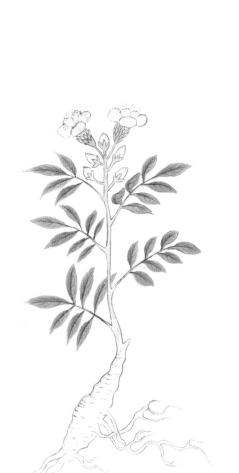

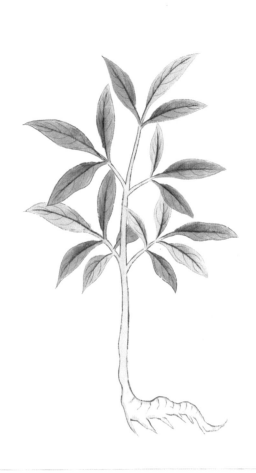

西京何首烏

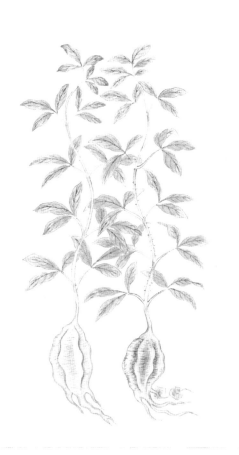

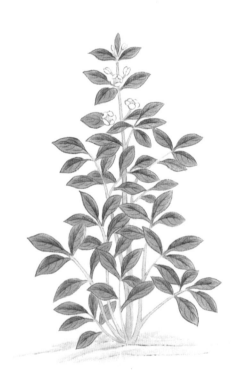

鳳翔府商陸

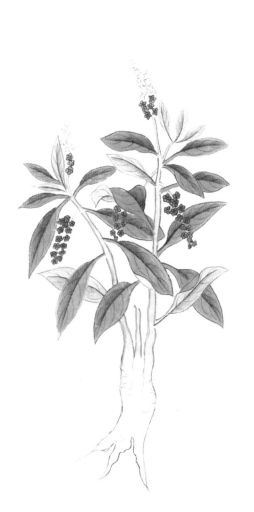

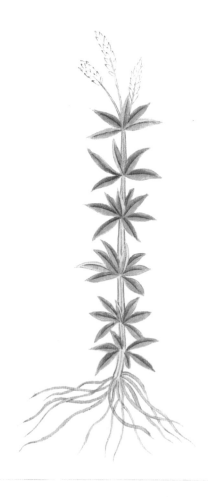

寧化軍威靈仙

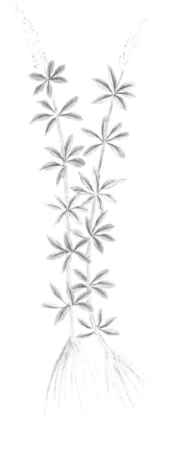

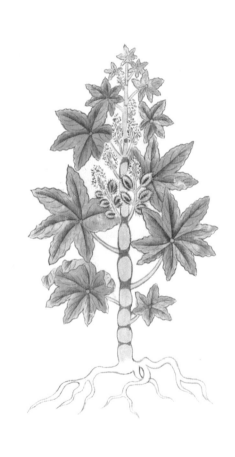

儋州苧麻

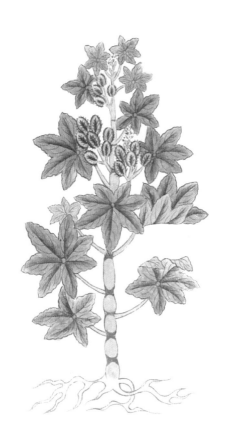

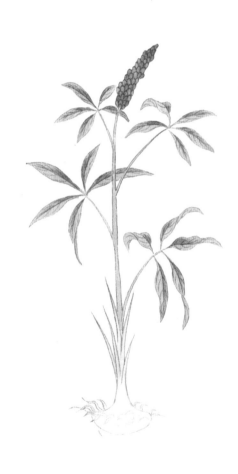

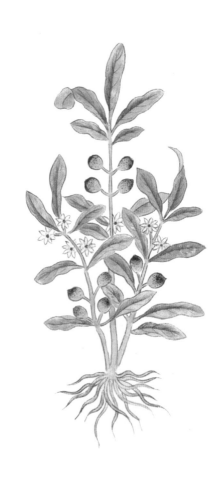

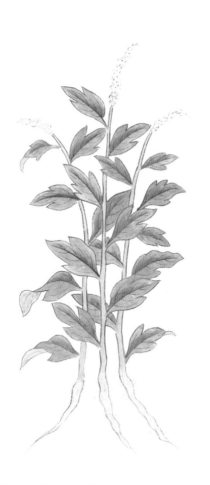

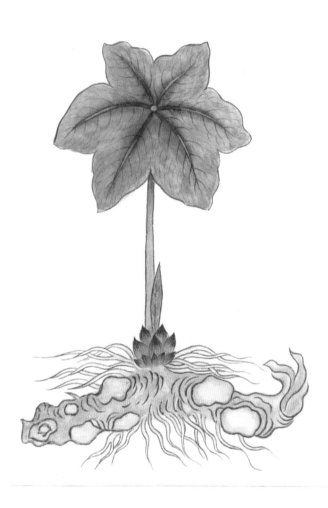

角蒿

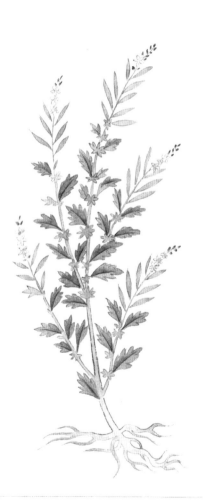

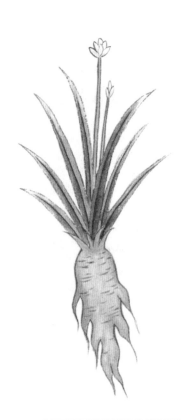

海州骨碎補

河中府連翹

岳州连翘

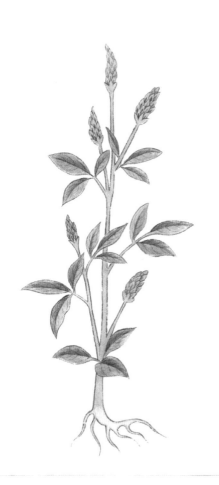

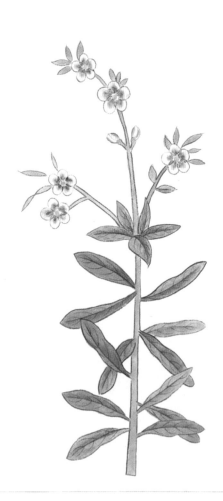

果州山豆根

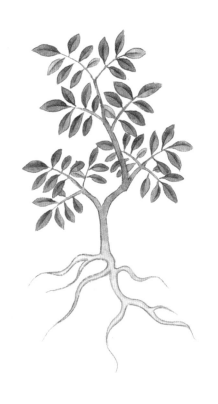

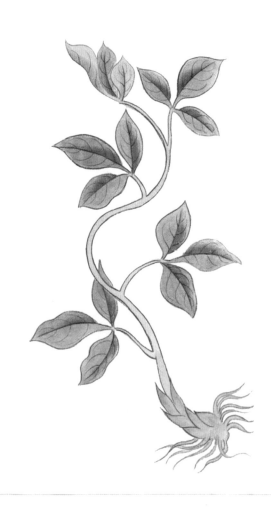

三白草

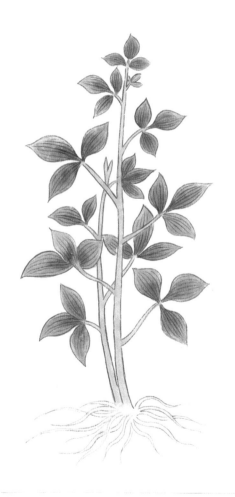

蛇莓

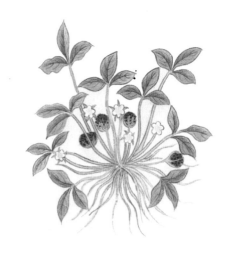

葎草

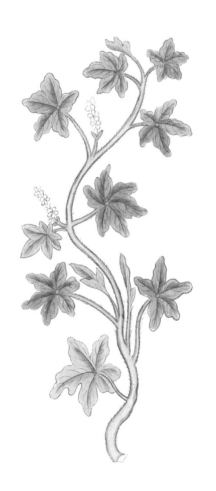

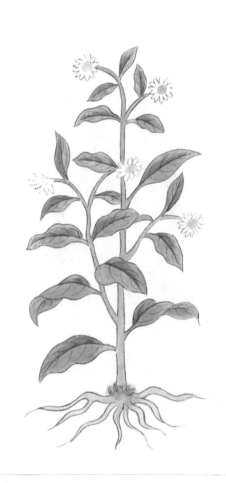

白附子

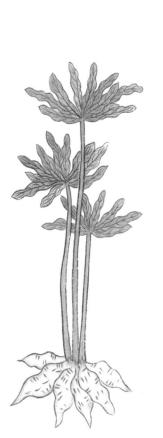

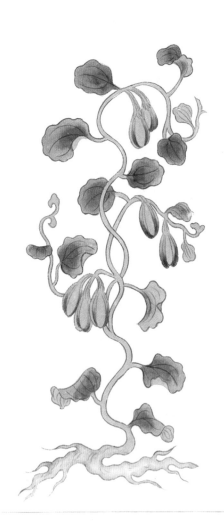

石
長
生

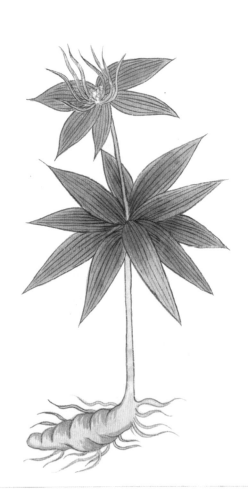

陸英

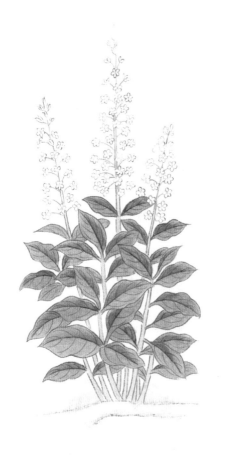

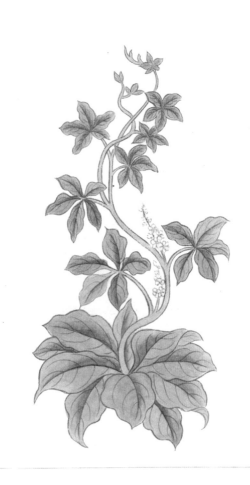

金石昆虫艸木状

艸八

羊蹄
萹蓄 冀州
狶簽 海州
苧
芭蕉花
蘆
角蒿

菰
狼毒 石州
馬鞭草 衡州
白頭翁 商州 徐州
目宿 南恩州
毘曰 舒州 信州 齐州 黔州
馬兜鈴

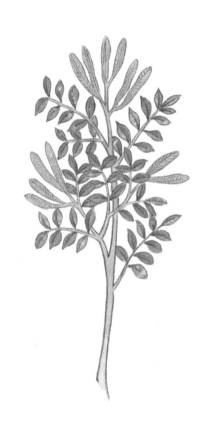

草三棱

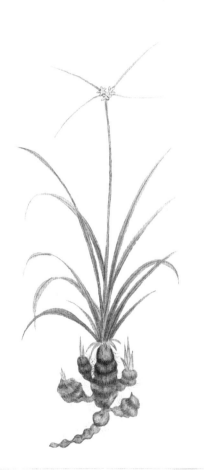

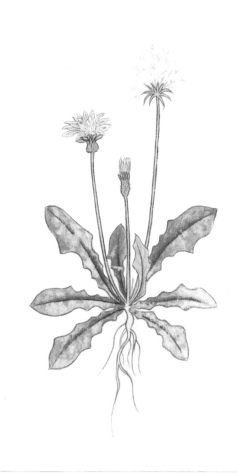

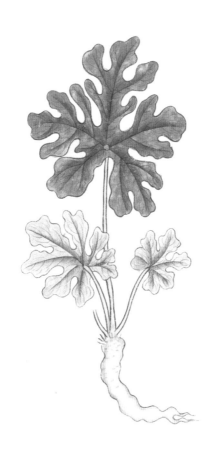

秦州穀精草

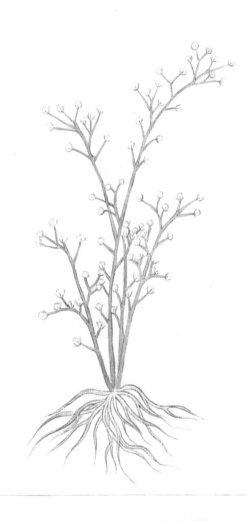

酢浆草

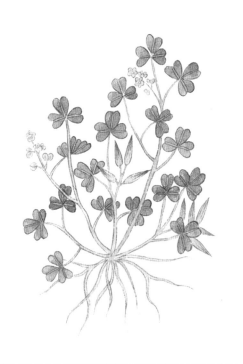

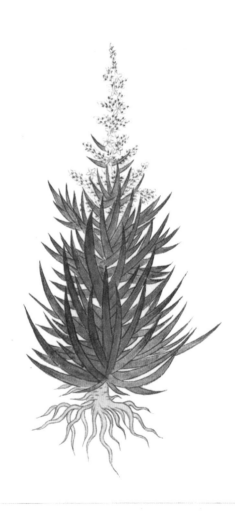

鴨跖草

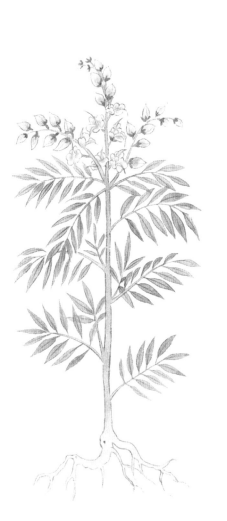

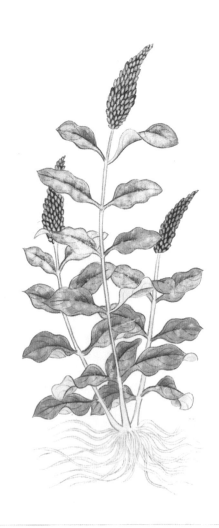

苘實

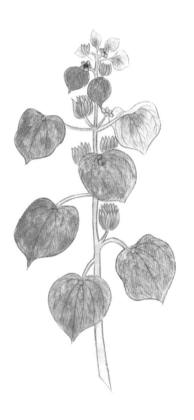

滁州地錦草

燈心草

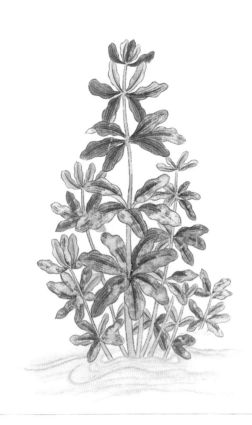

黔州海金沙

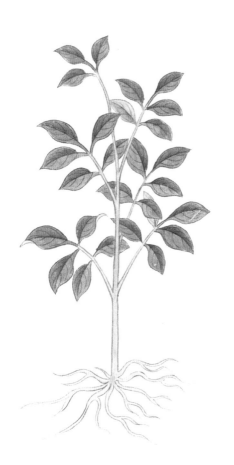

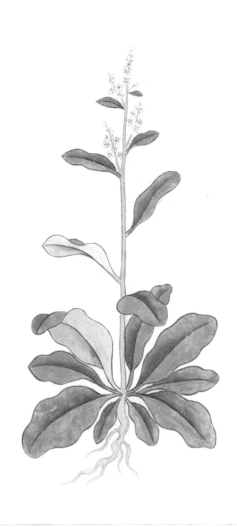

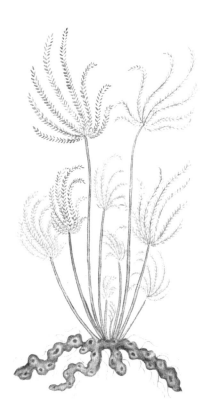

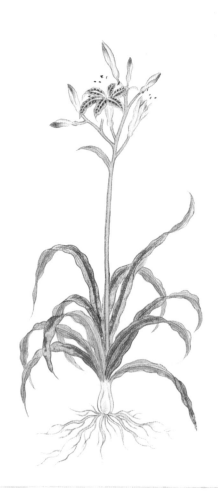

地椒

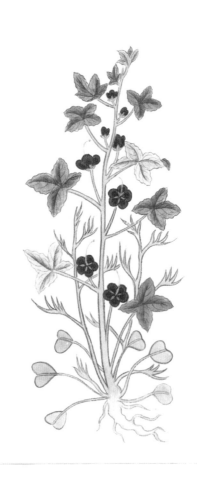

金石昆虫草木状

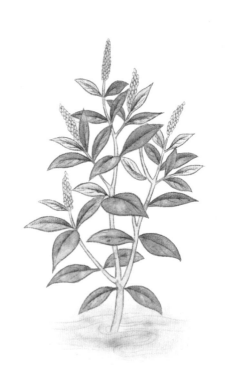

麗春草

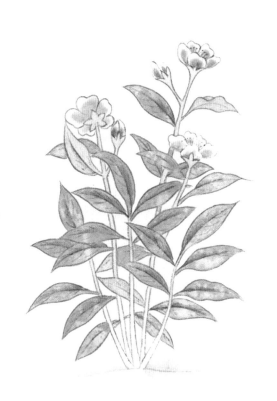

紫董

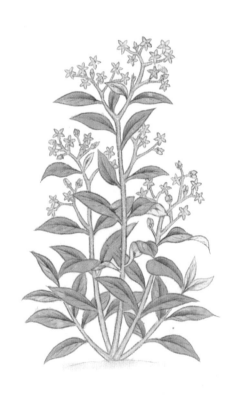

永康軍紫背龍牙

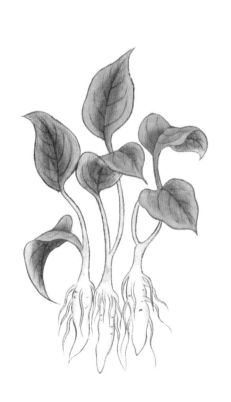

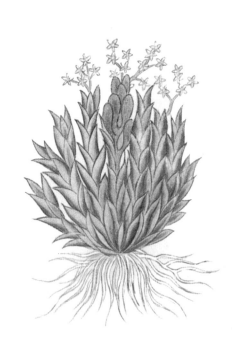

福州小青

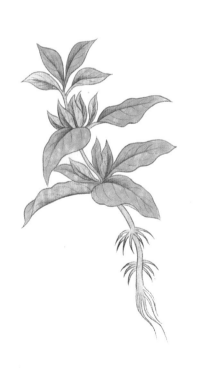

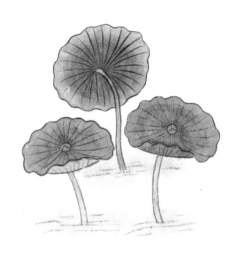

施州紅茂草

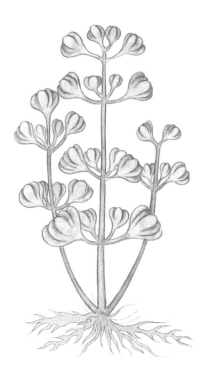

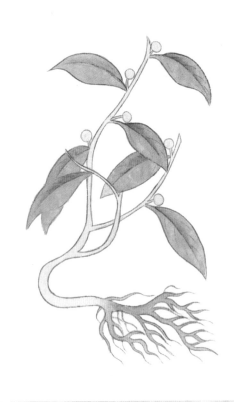

施州都管草

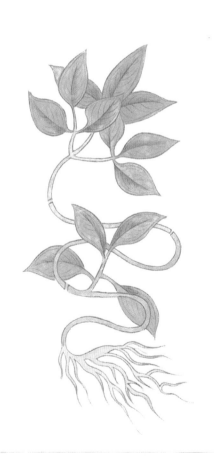

秦州無心草

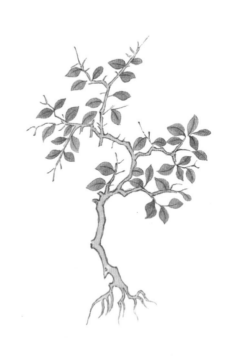

筠州九牛草

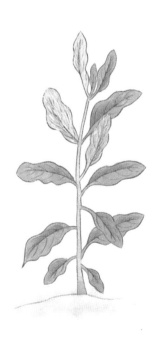

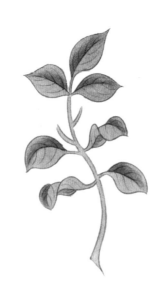

資州生瓜菜

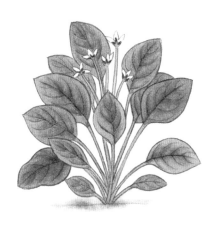

福州瓊田草

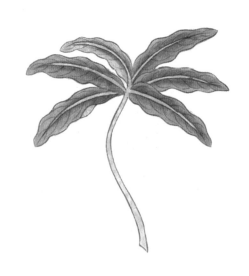

福州鵁項草

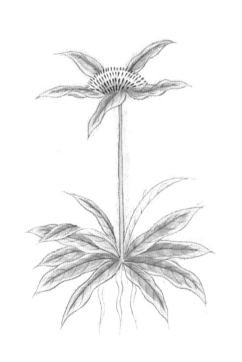

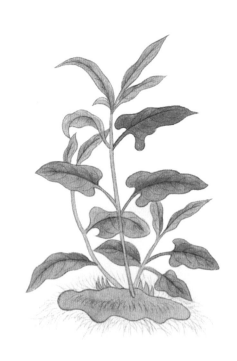

福
州
紫
金
牛

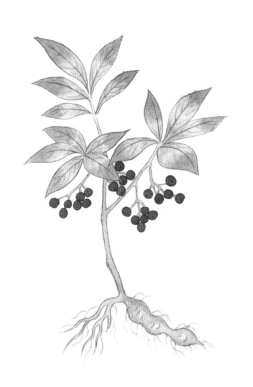

饒州鐵線

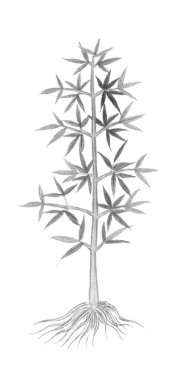

天台山黄寮郎

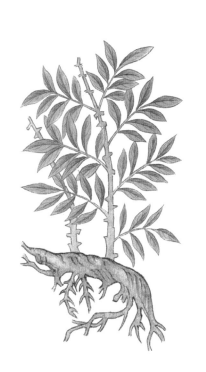

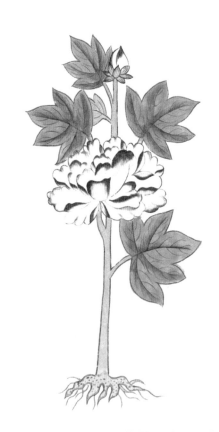

天台千里急

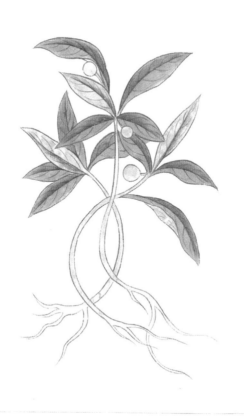

信州黄花了

黔州石蒜

施州大木皮

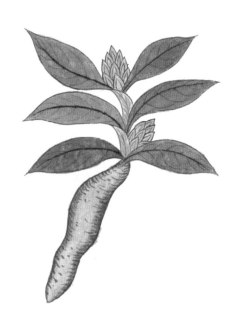

江州七星草

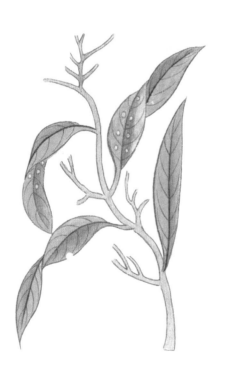

台
州
清
風
藤

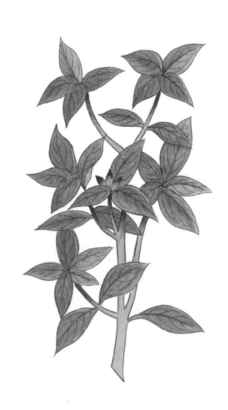

淄州芥心草

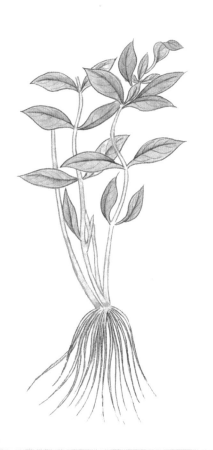

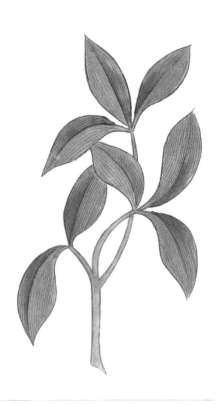

邛州醋林子

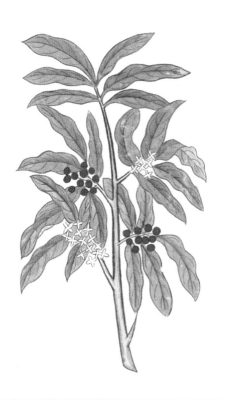

金石昆虫草木状

外艸

亞麻子 威勝軍
鵁鳥威 信州
地蜈蚣 江寧府
水麻 鼎州
石蒜 黔州
山薑 衡州
撒馥蘭

田麻 信州
茆質汗 信州
地茄子 商州
金鐙 隰州
蓴麻 江寧府
馬腸根 秦州

祁婆藤 台州
清風藤 台州
石南藤 台州
馬接脚 施州
醋林子 邛州

舍春藤 台州
七星艸 江州
石合艸 施州
荒心艸 淄州
天㷉藤 臨江軍

金石昆蟲艸木狀

外木蔓

大木皮 施州
鵝抱 宜州
紫金藤 福州
瓜藤 施州
野豬尾 施州
杜莖山 宜州
土紅山 福州

崖棕 施州
雞翁藤 施州
獨用藤 施州
金稜藤 施州
烈節 柴州
血藤 信州
百稜藤 天台

水英

图书在版编目（CIP）数据

溪花汀草：文俶绘草木虫鱼图 / （明）文俶绘 .——
南京：江苏凤凰文艺出版社，2024.3
ISBN 978-7-5594-8033-0

Ⅰ . ①溪… Ⅱ . ①文… Ⅲ . ①草虫画 – 作品集 – 中国
– 明代 Ⅳ . ① J222.48

中国国家版本馆 CIP 数据核字 (2023) 第 191794 号

溪花汀草：文俶绘草木虫鱼图（上）

[明] 文俶 绘

策　　划	尚　飞	
责任编辑	曹　波	
特约编辑	季丹丹	
内文制作	李　佳	
装帧设计	墨白空间·Yichen	
出版发行	江苏凤凰文艺出版社	
	南京市中央路 165 号，邮编：210009	
网　　址	http://www.jswenyi.com	
印　　刷	天津裕同印刷有限公司	
开　　本	787 毫米 × 1092 毫米 1/32	
印　　张	19.5	
字　　数	233 千字	
版　　次	2024 年 3 月第 1 版	
印　　次	2024 年 3 月第 1 次印刷	
书　　号	ISBN 978-7-5594-8033-0	
定　　价	188.00 元	

后浪微信｜hinabook

总 策 划｜银杏树下

出版统筹｜吴兴元｜编辑统筹｜尚　飞

责任编辑｜曹　波｜特约编辑｜季丹丹

内文制作｜李　佳

装帧制造｜墨白空间·Yichen｜mobai@hinabook.com

后浪微博｜@后浪图书

投稿服务｜onebook@hinabook.com 133-6631-2326

读者服务｜reader@hinabook.com 188-1142-1266

直销服务｜buy@hinabook.com 133-6657-3072

绘者丨

文俶（1595—1634），常州（今苏州）人，明朝第一才女画家，江南四大才子之一文徵明的玄孙女。名俶（chù），字端容，号寒山兰闺画史，家学渊博，代表作有《金石昆虫草木状》《萱石图》《春蚕食叶图》等，分藏于故宫博物院、上海博物馆多地。她的画风清丽婉约，极受文人雅士推崇，对中国女性绘画史有重要影响。

序言作者丨

李晓愚，毕业于复旦大学、剑桥大学，后师从中国美术学院范景中教授研习艺术史，现为南京大学新闻传播学院教授、博士生导师。其学术工作围绕"全球视野下中国传统视觉艺术的研究、传播与传承"展开，在重要刊物发表论文50余篇，出版专著、译著10余部。

后浪

溪花汀草

文俶绘草木虫鱼图（下）

[明] 文俶 绘

江苏凤凰文艺出版社
JIANGSU PHOENIX LITERATURE AND
ART PUBLISHING

目录

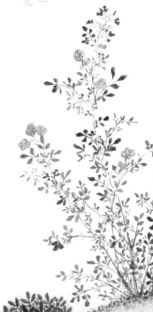

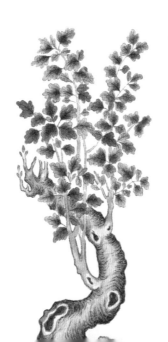

桂花

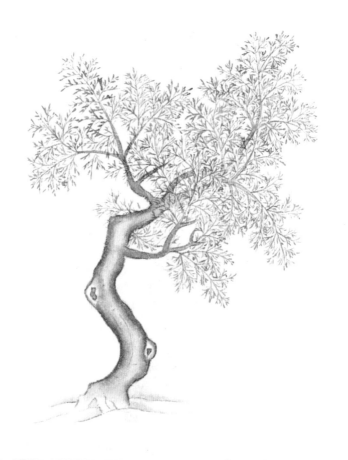

宜州桂

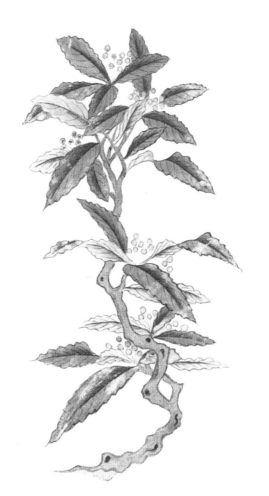

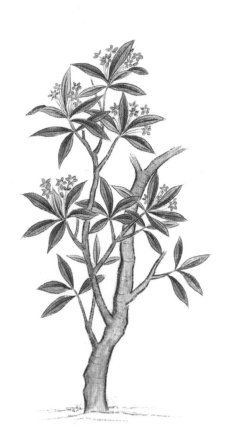

地骨皮

密州側柏

酸棗

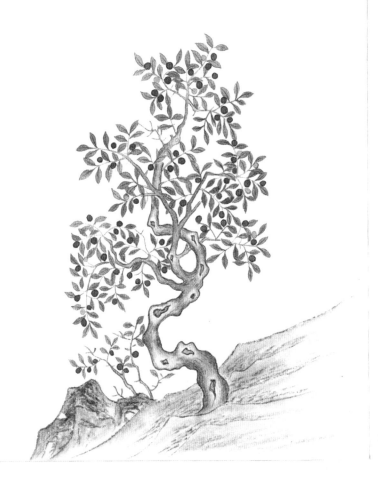

明州楮實

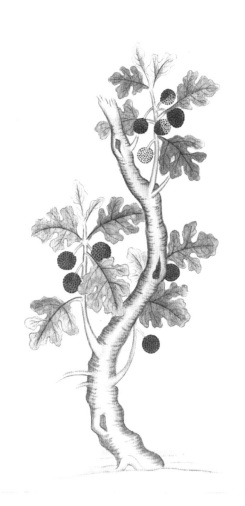

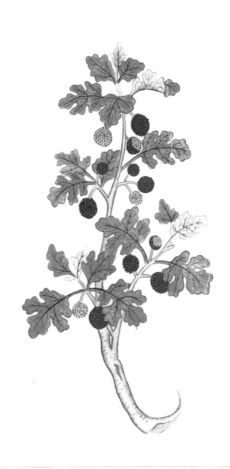

衢州五加皮

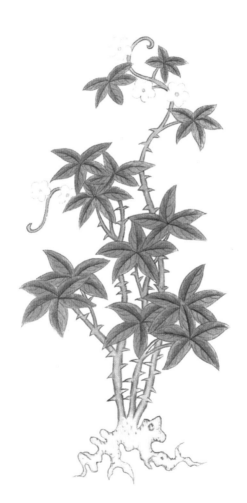

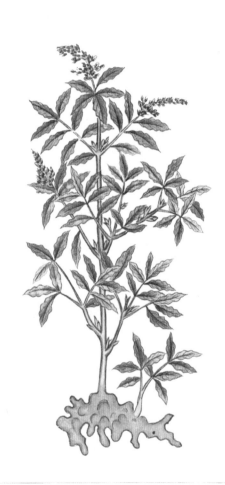

無
為
軍
五
加
皮

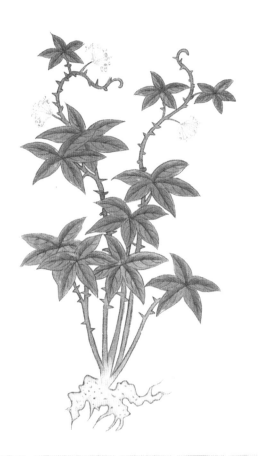

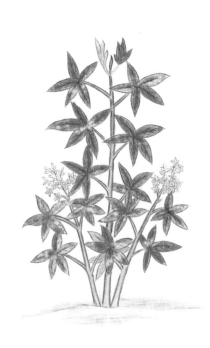

桂花

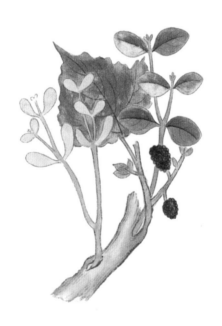

江寧府桑上寄生

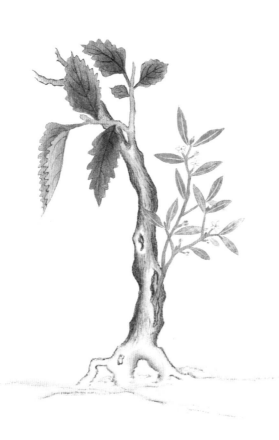

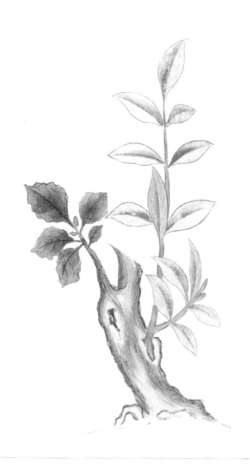

女貞實

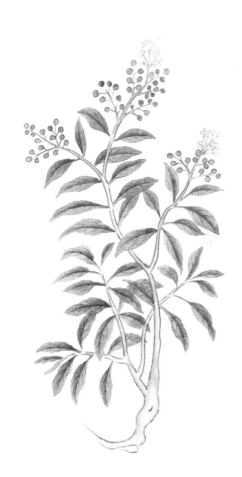

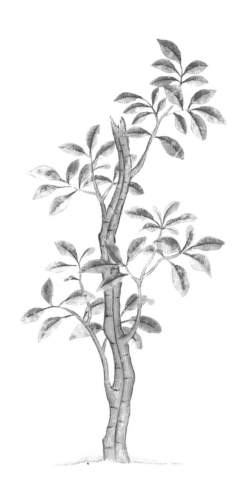

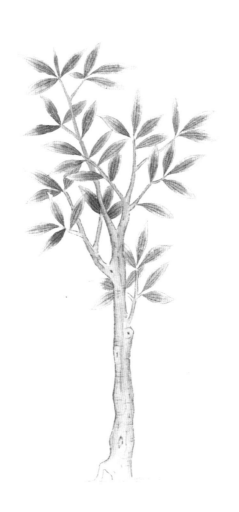

春州木蘭

并州薤核

崖州沉香

乳
香

宜州金櫻子

泉州金櫻子

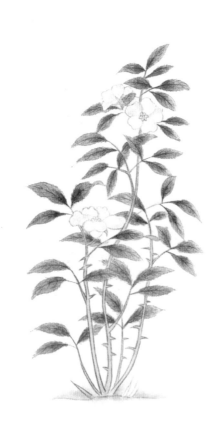

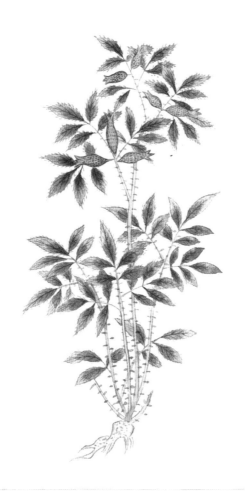

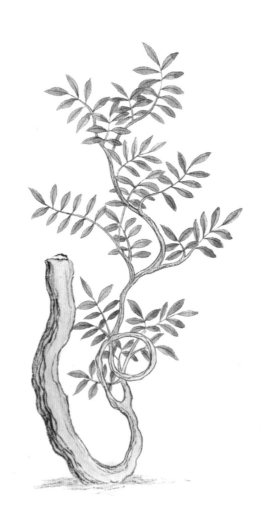

金石昆蟲艸木狀

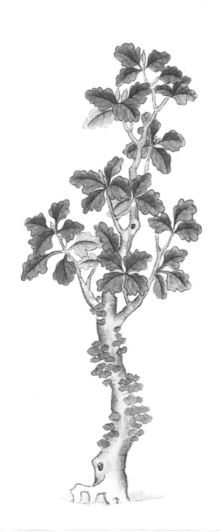

董
竹

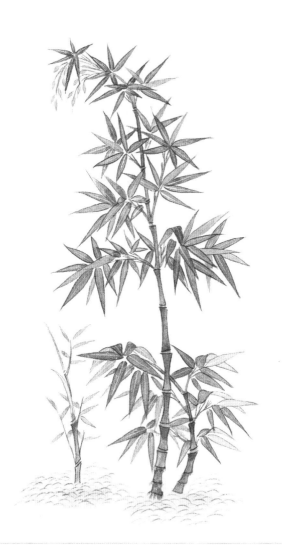

淡竹

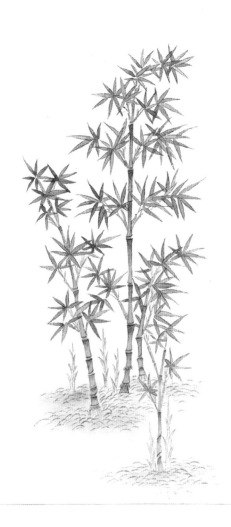

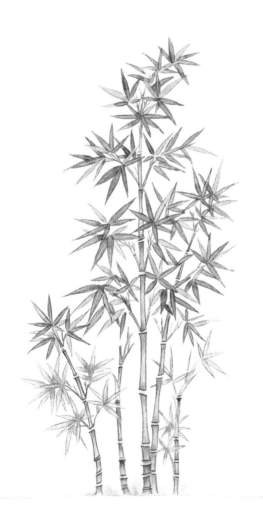

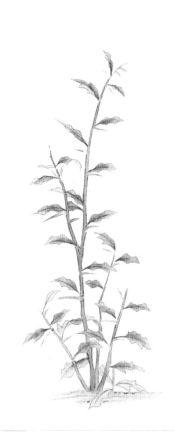

越州吴茱萸

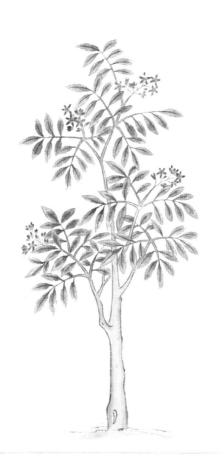

临江军吴茱萸

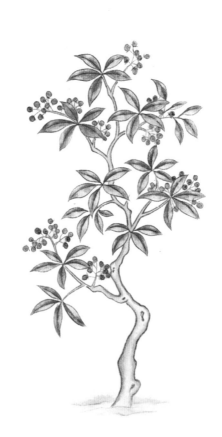

汝州枳殼

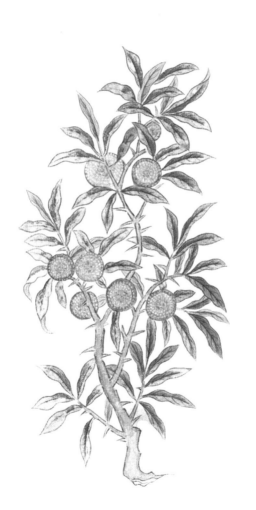

成州枳實

茗苦榛

归州厚朴

成州秦皮

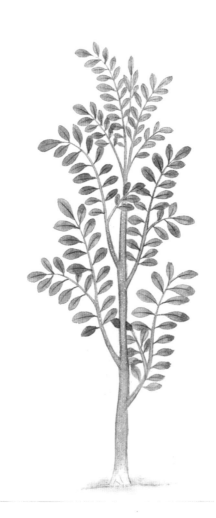

河中府秦皮

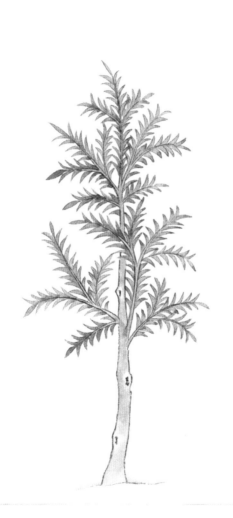

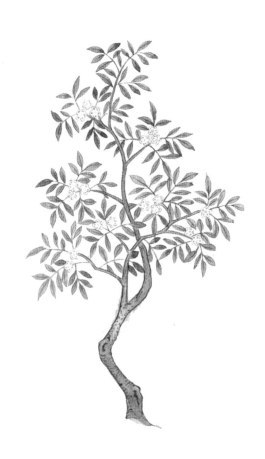

海州山茱萸

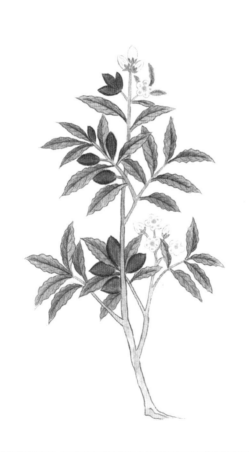

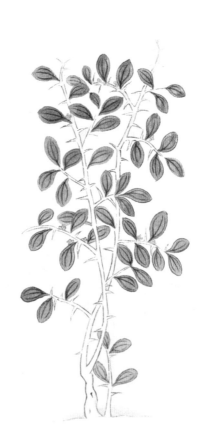

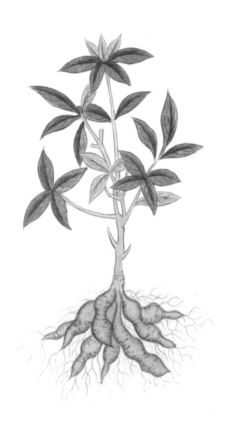

潮州烏藥

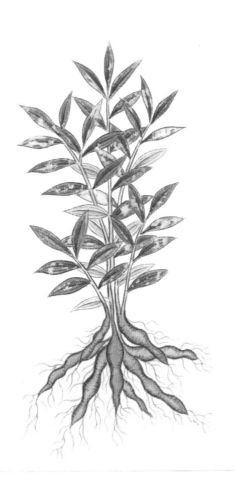

衡州烏藥

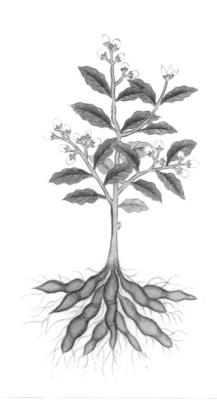

信州衛矛

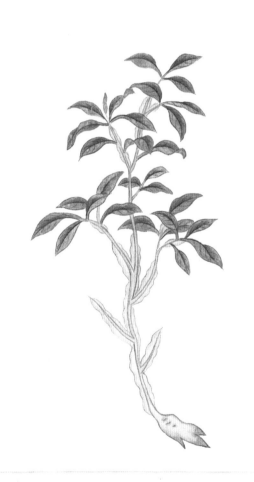

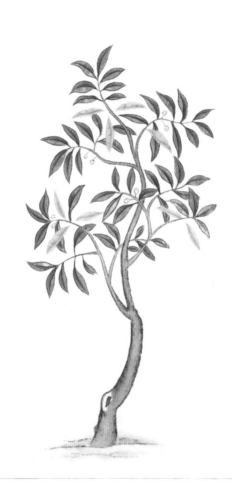

汾州虎杖

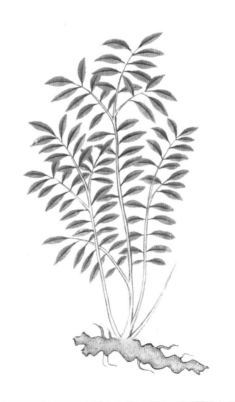

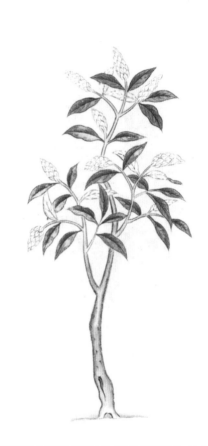

天竺桂

毎始王木

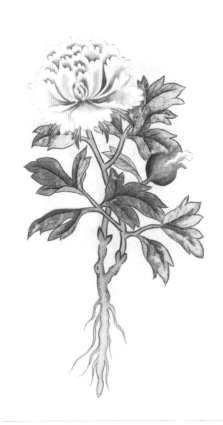

信州烏藥

蜀椒

廣州訶梨勒

梓州楝子

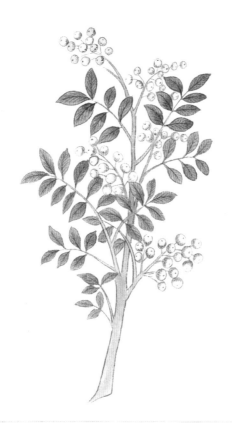

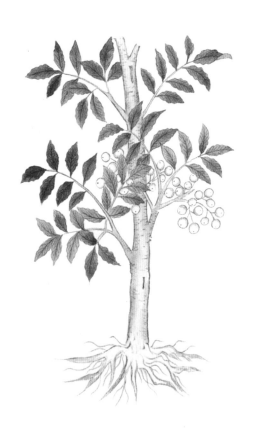

椿木

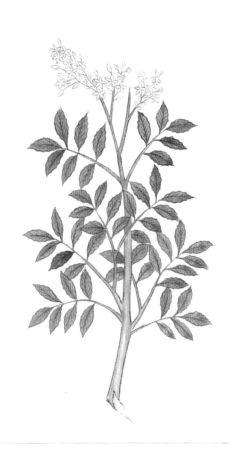

郁李花

福州莽草

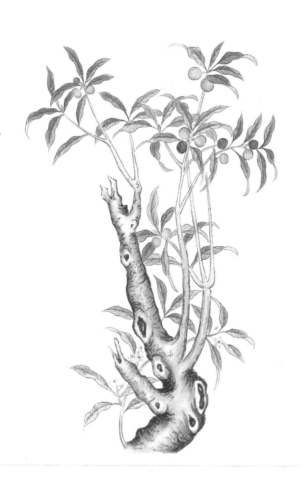

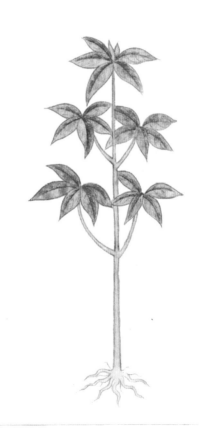

戎州巴豆

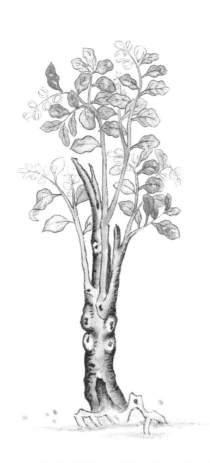

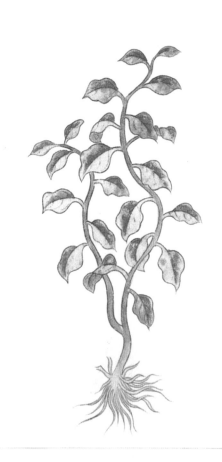

施州赤藥

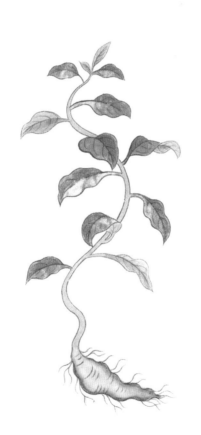

桐花

釣樟根

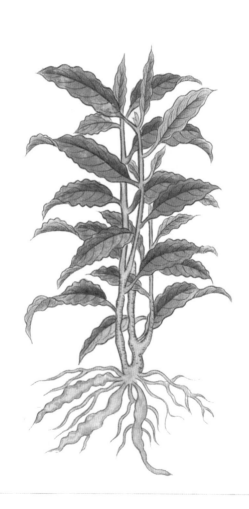

無患子

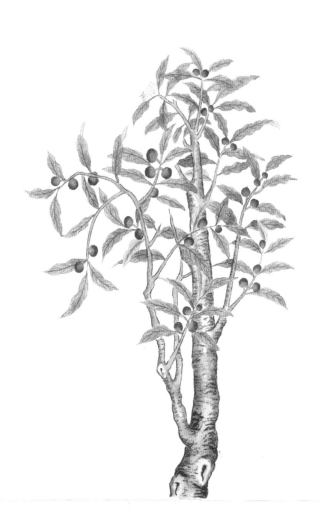

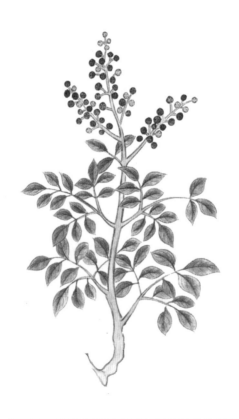

梓白皮

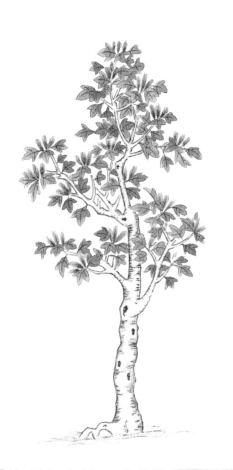

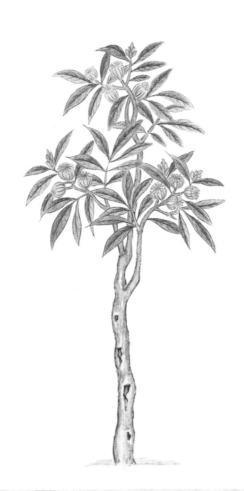

信陽軍木天蓼

道州石南

小天蓼

烏臼

紫真檀

接骨木

赤爪木

海州蘽荆

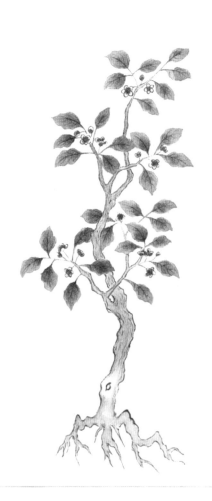

木桫子

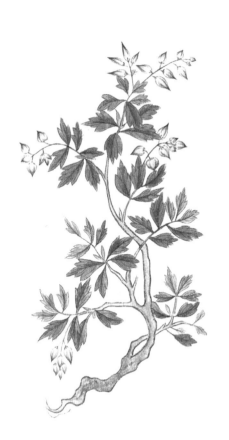

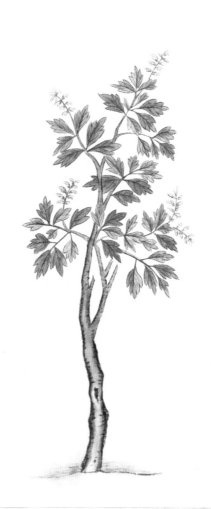

蔓椒

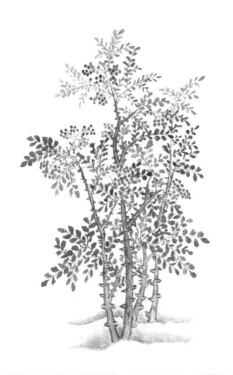

婆羅得

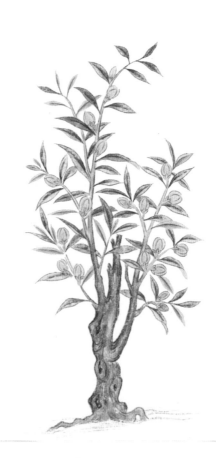

渠州賣子木

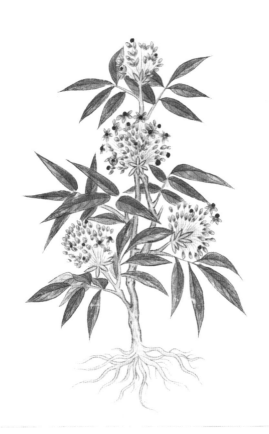

甘露藤

水楊葉

椿莢

楊櫨木

楠材

滁州芫花

锦州芫花

金石昆虫草木状 木六

一二〇

菜果

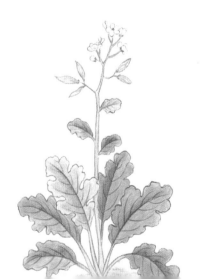

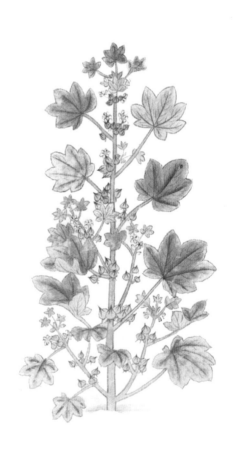

莧實

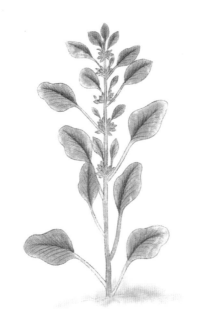

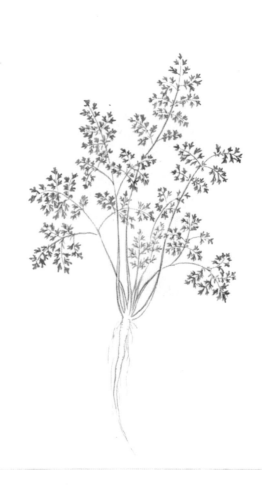

石
胡
荽

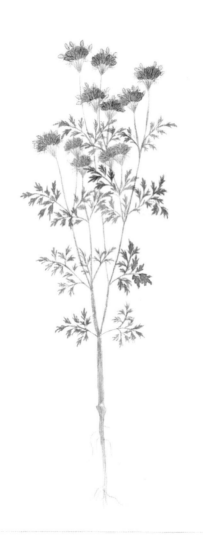

邪
蒿

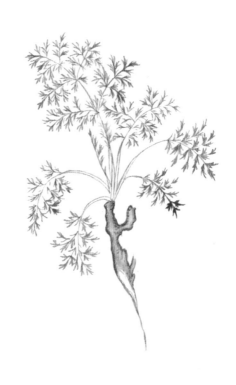

同蒿

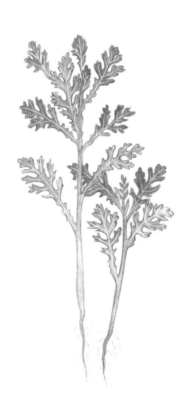

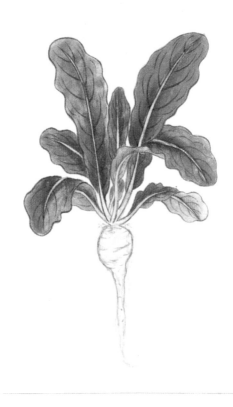

白冬瓜

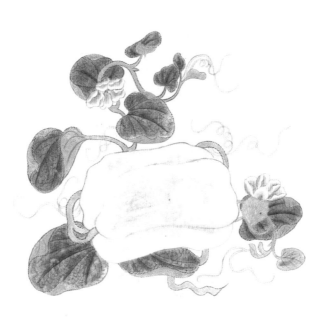

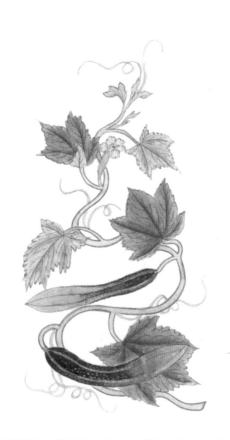

白芥

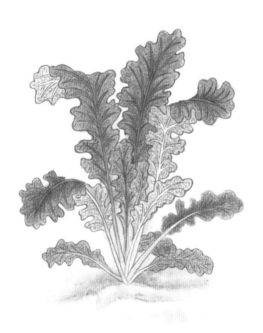

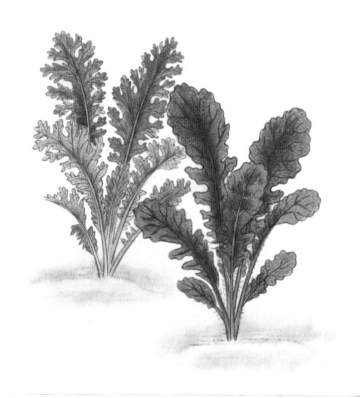

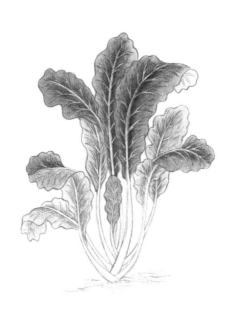

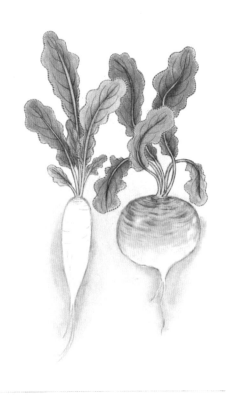

荏子

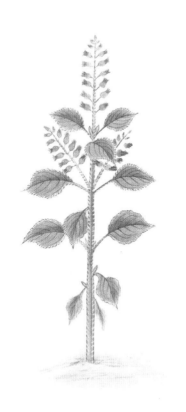

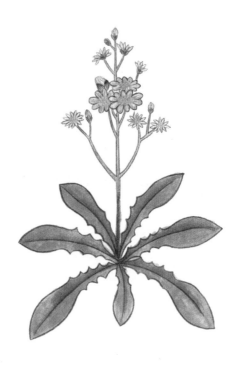

紅蜀葵

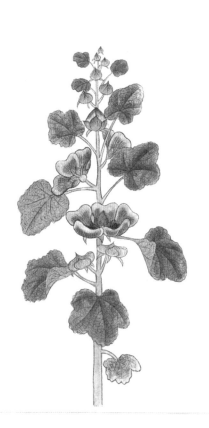

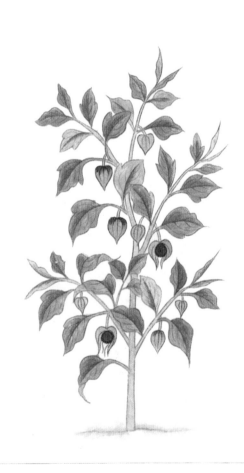

龍葵

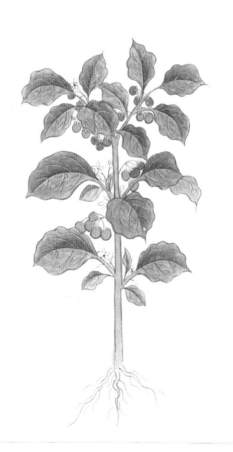

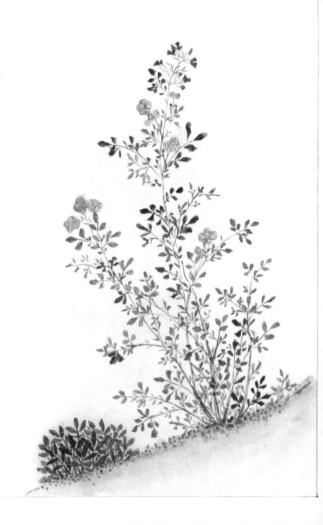

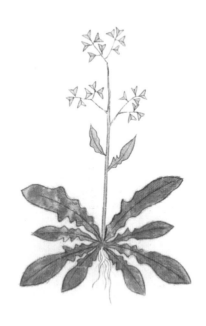

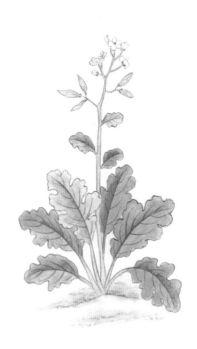

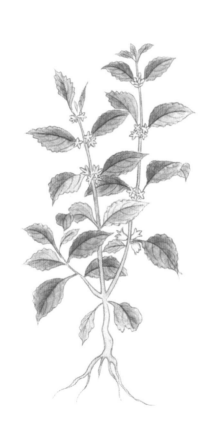

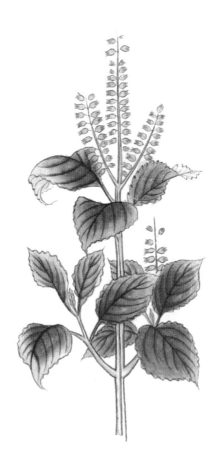

南京薄荷

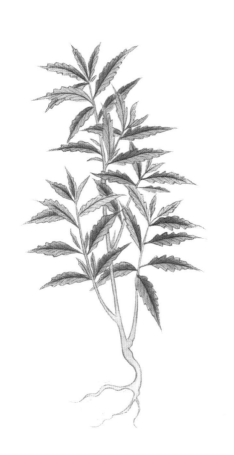

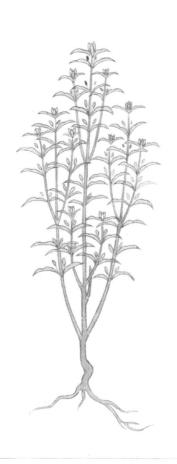

岳州薄荷

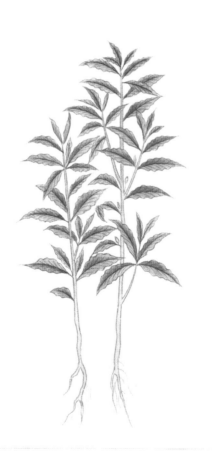

甘露子

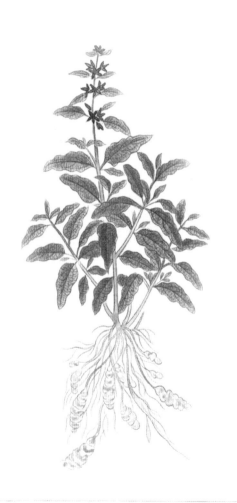

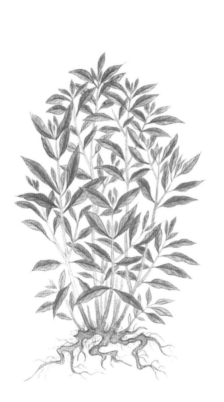

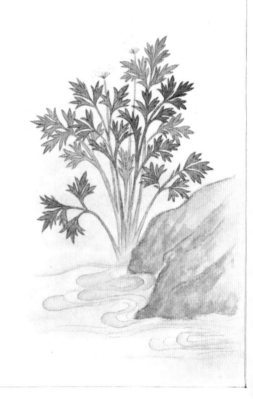

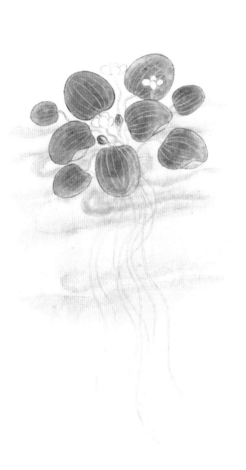

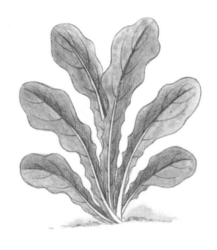

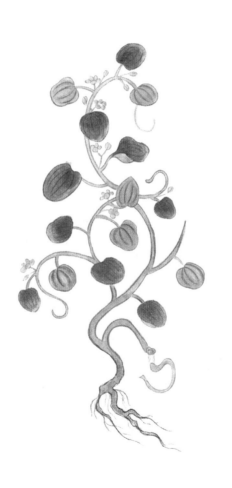

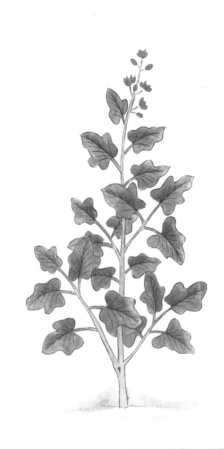

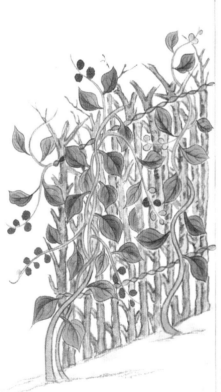

落葵

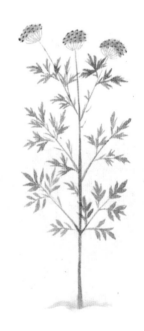

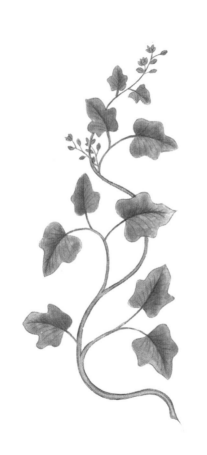

揚州蕺菜

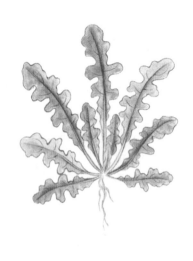

東風菜

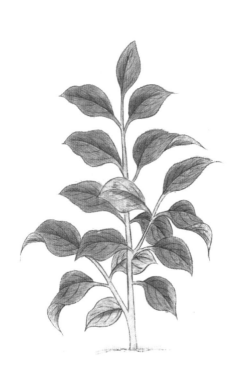

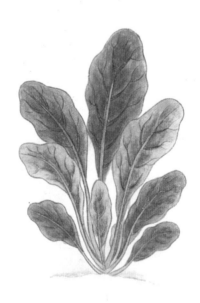

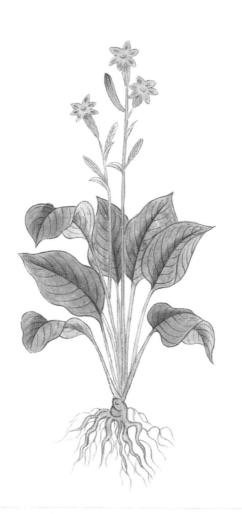

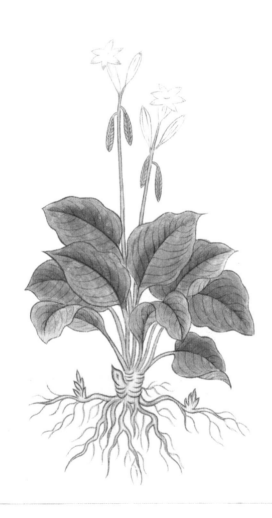

茨菰

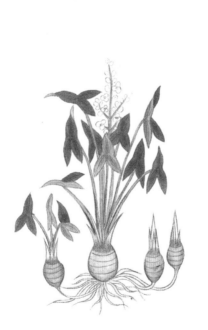

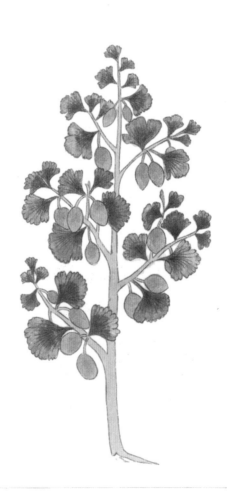

泉州橄欖

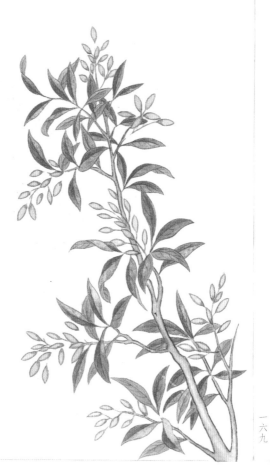

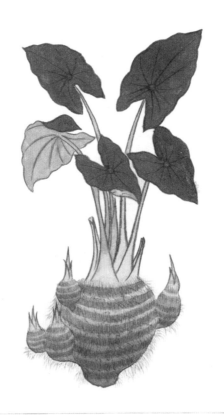

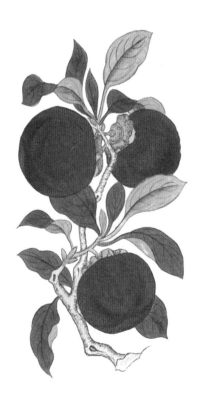

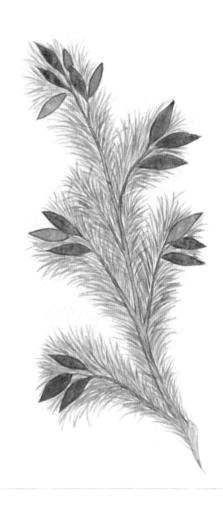

龍
眼

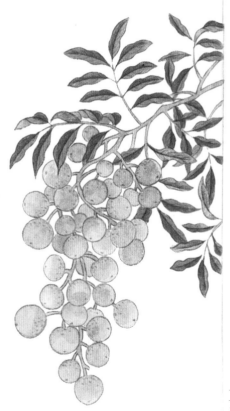

金石昆蟲艸木狀

菜

冬葵子　　紅莧
紫莧　　　胡荽
邪蒿　　　石胡荽
蕪青　　　同蒿
胡瓜　　　白冬瓜
白瓜子　　甜瓜
瓜蒂　　　越瓜

紫荋　　　青荋
白荋　　　萊蕨
菘菜　　　苦荬
苦菜　　　黃蜀葵
荏子　　　龍葵
紅蜀葵　　苦苣
苦耽　　　薤
首蓿
生薑　溫州　乾薑
　　　洛州

蓼實　　　樓蔥
葱實　　　韭
蓷　　　　蕎麥
荊芥　成州　白蘘荷
紫蘇　簡州　薄荷　何南京
　　　無爲軍　　　　岳州
　　　水蘇
香薷　　　甘露子
胡蘆　　　香菜
蘑菰
　　　　　岳州

薇菜　天花
胡蘿蔔　苦瓞
葫　蒜
水斳　蕁
茄子　馬齒莧
白莖　蘩蔞
董　落葵
　　蕺菜 楊州

紫玉簪花　玉簪花
東風菜　茗蓬
鹿角菜　苦蕒
菠薐　芸薹
馬芹子

果

金石昆蟲艸木狀

荳蔻 冠州　山薑花
蕅實　橘
大棗　栗子
葡萄　蓬藟
霞盂子　艾實
橙子　雞頭實
櫻桃　梅實

木瓜（蜀州）
芋
茨菰
荔枝
乳柑子
石蜜
桃核仁
胡桃

柿
烏芋
枇杷葉（眉州）
椑柿
榅桲
甘蔗
沙糖
杏核仁
獼猴桃

銀杏
必思荅
楊梅
榅寶
棠毬子

榅桲
林子
榛子
龍眼

卷羅果
平波
椰子
青皮
香圓
林檎
安石榴
素

海松子
馬檳榔
椰子皮
柚子
八擔仁
李核仁
梨
橄欖（泉州）

宜州荳蔻

米穀

巨
胜
子

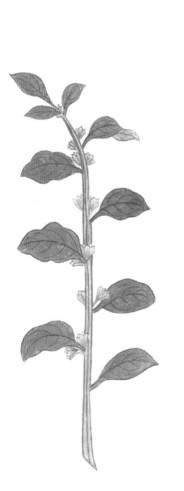

大豆

粳米

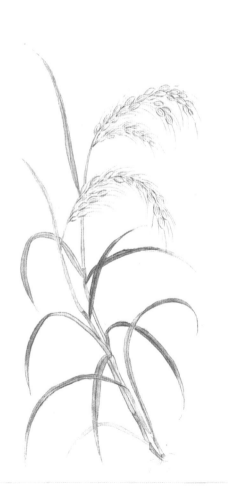

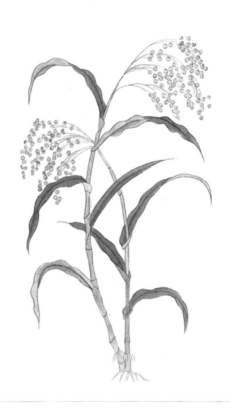

小麥

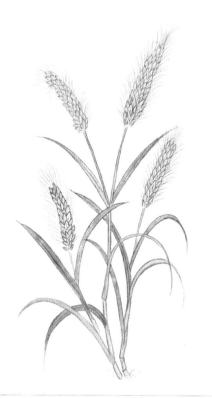

穬麥

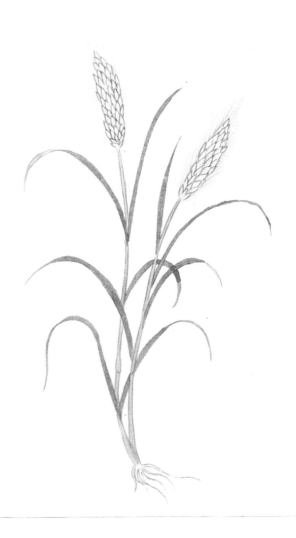

大麦

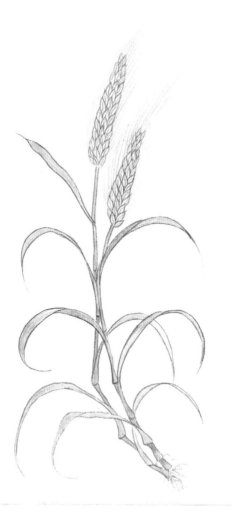

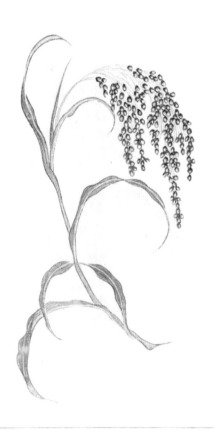

糯稻米

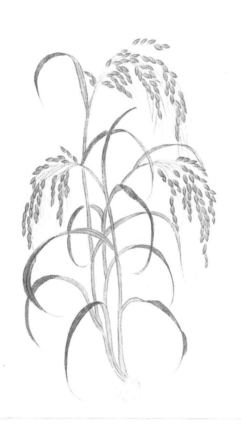

腐婢

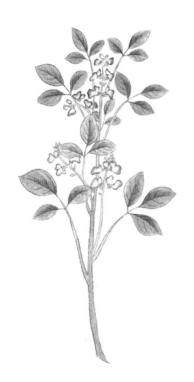

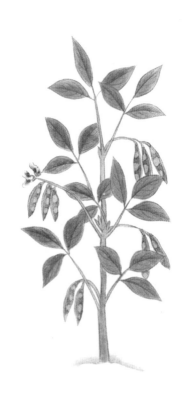

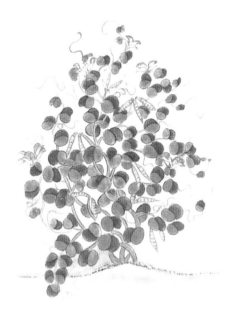

鳥獸

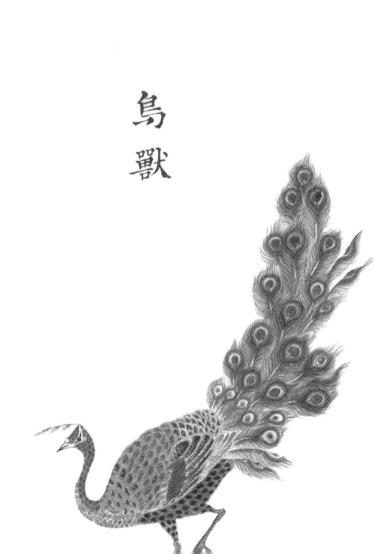

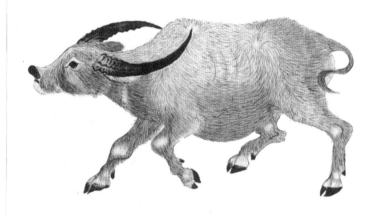

白
馬

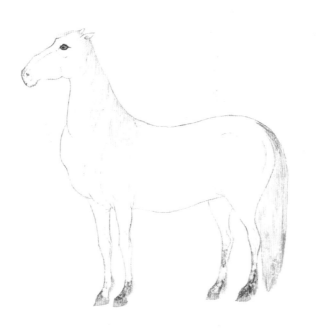

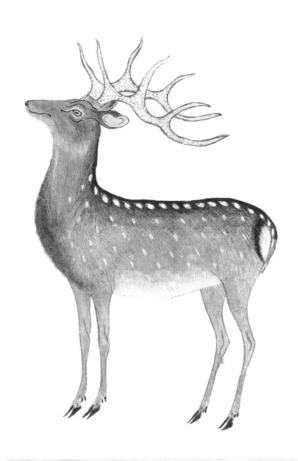

郢州鹿

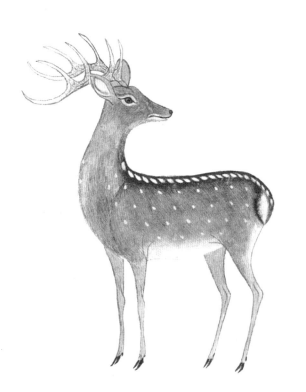

羚羊

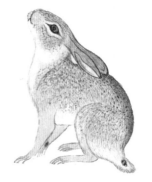

郢
州
麞

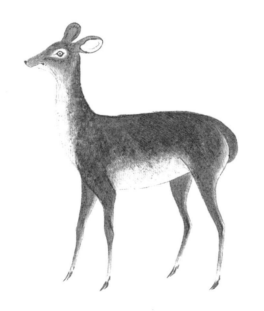

塔剌不花

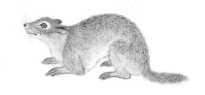

野駝

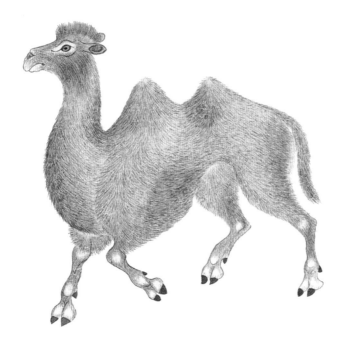

白雄雞

鷓鴣

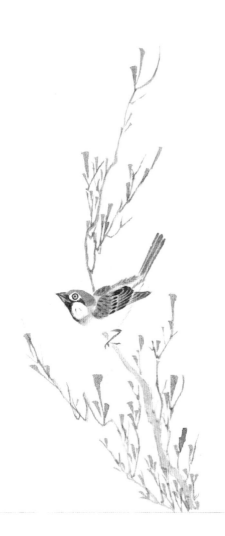

魚狗

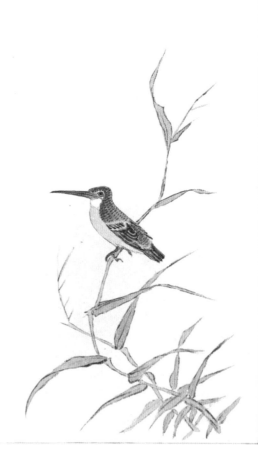

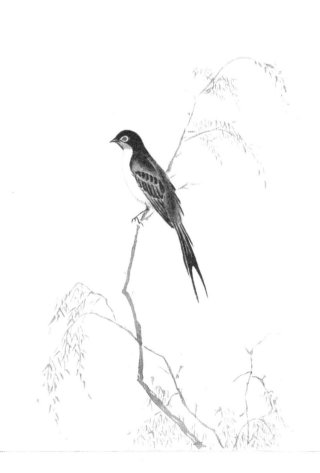

鷾
鷜

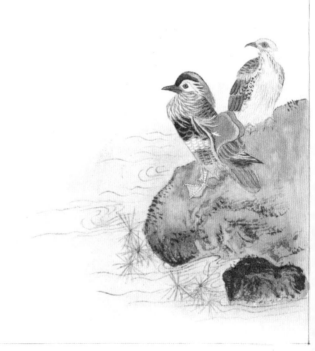

白鶴

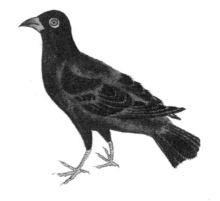

鸲鹆

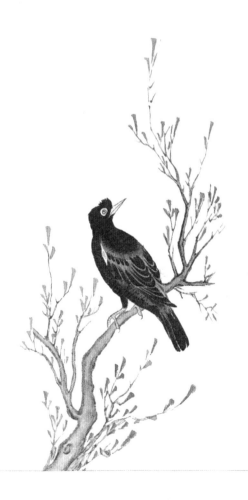

練鵲

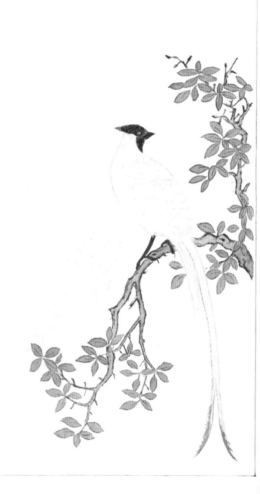

鸕
鶿

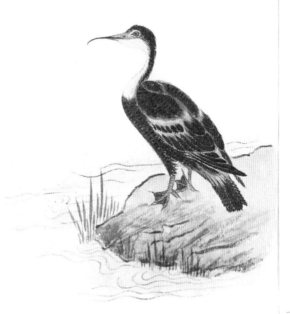

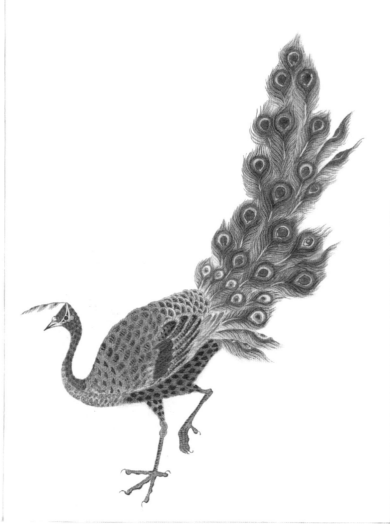

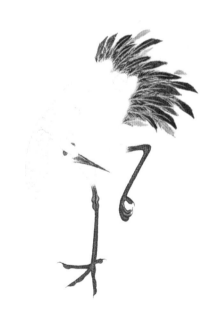

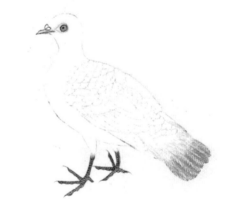

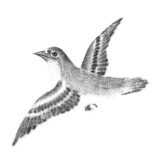

天鹅

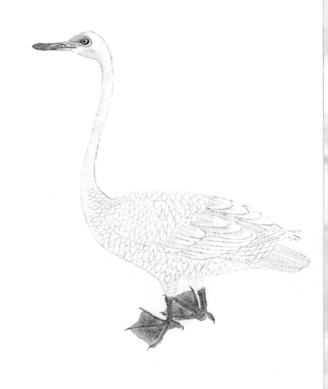

鴛
鴦

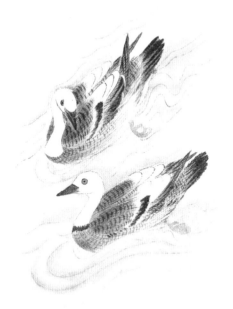

嶋
鵜

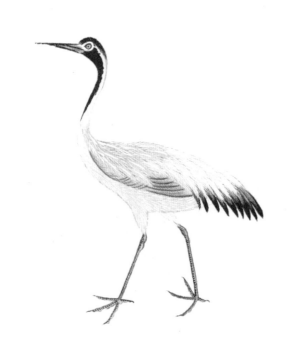

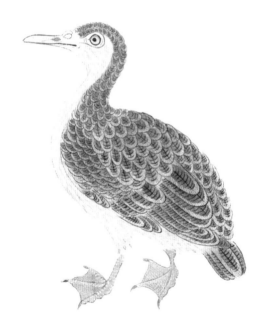

水札

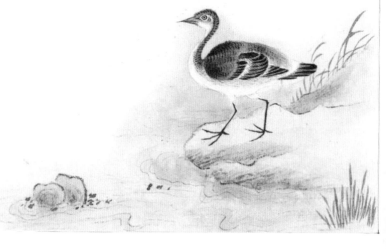

金石昆蟲艸木狀

丹雄雞　　白雄雞　禽
烏雄雞　　黑雌雞
黃雌雞　　白鵝
鷟　　　　鷓鴣
鷳　　　　魚狗
雀　　　　燕
伏翼　　　鷹

孔雀　　　鸕鷀　　　白鶴
鸕鷀　　　烏鴉　　　鷗
烏鴉　　　鶻鵃　　　斑鳩
鶻鵃　　　鷫鸘　　　練鵲
鷫鸘　　　鵜鴣　　　雄鵲
鵜鴣　　　白鵁　　　啄木鳥
白鵁　　　慈鴉　　　鸛
慈鴉　　　鵜鴣　　　百勞
鵜鴣　　　天鵝　　　鶗鴂
天鵝　　　鵁鶬　　　鴛鴦
鵁鶬　　　　　　　　水札

金石蟲魚

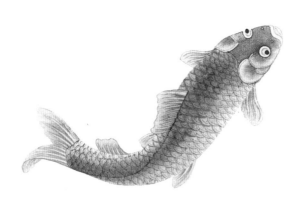

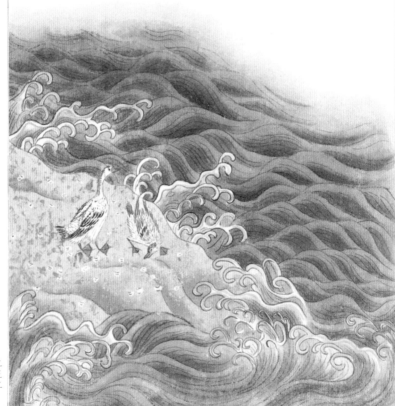

南恩州石蟹

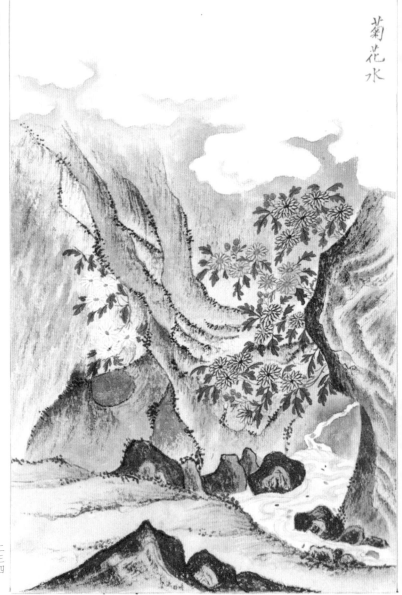

古文錢

滄州海蛤

雷州石決明

文蛤

河𩵋

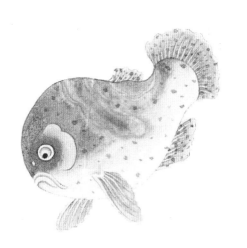

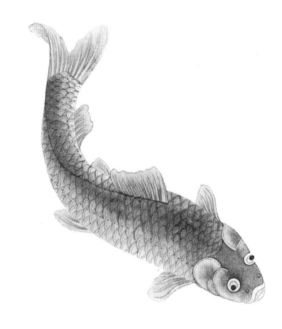

馬
刀

蛤
蜊

蠟
蟶

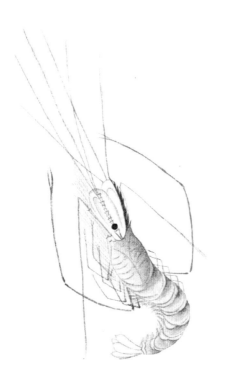

衣魚

金石昆虫草木状

金石一

珊瑚

馬瑙

辰州丹砂

金石昆蟲艸木狀　　金石二

海鹽　　　　　光明鹽

太陰玄精 解州　鹽精

綠鹽　　　　　柔鐵

生鐵　　　　　鐵粉

銅鐵　　　　　鐵落

鐵華粉　　　　鐵精

鐵漿　　　　　秤錘

馬衔　車轄

釭中膏　車脂

銀膏　黑羊石 兗州

白羊石 兗州　石蛇 南恩州

石灰　礜石 信州 潞州

砒霜 信州　硇砂

鉛丹　鉛

粉錫　錫灰

東壁土　赤銅屑

錫銅鏡鼻　銅青

代赭　赤土

石鷰 永州　井華水

菊花水　地漿水

臘雪　泉水

半天河　白垩

青琅玕

金石昆蟲艸木狀　　　　金石三

自然銅 信州 火山軍　鉐石

金牙　銅鑛石

銅弩牙　金星石 丼州

銀星石 丼州 濠州　特生礜石

握雪礜石　土陰孽

碌石　薑石 虢州

麀麟黄石　麥飯石

井泉石 深州
花乳石
石腦油
氣砂
古文錢
東流水
昇粉霜

蒼石
石蠶
不灰木 滁州
蓬砂
蛇黃
炒砂研麪

金石昆蟲艸木狀　　蟲一

蜂子 峽州二
白蠟
龜甲
真珠 牡康州
桑螵蛸 蜀州
海蛤 滄州
魁蛤

蜜 蜀州
蜜蠟
牡蠣
秦龜 江陵府
瑇瑁
石決明 雷州
文蛤

蠡魚　　鮧魚

鮠魚　　鯽魚

鱏魚　　鮑魚

鯉魚　　蝪

露蜂房　蜀州　　蠐螬

烏賊魚　雷州　　白殭蠶

原蠶蛾　　　　　蠶退

緣桑螺　　　　　鰻鱺魚

鮀魚　　禾雞

紅䱜子　蛞蝓

蝸牛　　石龍子

木宝　蔡州　韭宝

蚌蛑　　盧蚰

鮫魚　　沙魚

白魚　　鰌魚

青魚　　河㹠

石首魚　鯔魚　鱸魚　海馬

嘉魚　紫貝　鱟

蜀州醡

二五八

金石昆蟲艸木狀

蟲二

海馬

馬刀
蝦蟇

蜆

蚌蛤

蚎

鰕

蛇蛻

牡鼠

蛤蜊
蟶

車螯
蝍蛇膽

蛜蝛
蜘蛛

蝮蛇膽
蠮螉
斑猫
地膽
蛤蚧
田中螺
石蜜　常州
白花蛇　蘄州

白頸蚯蚓　蜀州
葛上亭長
芫青　南京
蛞蝓
蝸牛
水蛭　蔡州
貝子
雀甕
烏蛇

金蛇
五靈脂　汾州
螻蛄
蠐螬
蚵蚾
鼠婦
甲香　泉州

蜈蚣
蝎
馬陸
鯪鯉甲
蜻蛉
螢火
衣魚

夫金石昆虫鸟兽

储为天府之珍亚

起居服食之所需

则惟深山大泽实

足不出跬步即岁

其偏而遗其全者

郑氏通志谓成伯

《金石昆虫草木状》叙

夫金石、昆虫、鸟兽、草木，虽在在有之，然可储为天府之珍，留为人间之秘，又能积为起居服食之所需、性灵命脉之所关系者，则惟深山大泽实生之、实育之。第吾人举足不出跬步，即游历名山，而虫鱼草木得其偏而遗其全者，亦多有之矣。尝阅胜国《郑氏通志》，谓成伯玙有《毛诗草木虫鱼图》，原平仲有《灵秀本草图》，顾野王有《符瑞图》，孙之柔有《瑞应图》，侯亶有《祥瑞图》，窦师纶有《内库瑞锦对雉斗羊翔凤游麟图》，又于符瑞有灵芝、玉芝、瑞草诸图，今皆逸而不传矣；若嵇含《南方草木状》，则有其书而无其图者，碎锦片璧，将何取邪？此《金石昆虫草木状》，乃即今内府本草图汇秘籍为之；中间如雪华、菊水、井泉、垣衣、铜弩牙、东壁土、败天公、故麻鞋，以及陶冶、盐铁诸图，即与此书不伦，然取其精工，一用成案，在所未删也；若五色芝、古铢钱、秦权等类，则皆肖其设色，易以古图；珊瑚、瑞草诸种，易以家藏所有，并取其所长，弃其所短耳。与今世盛传唐慎微氏《证类图经》判若天渊，等犹玉石。余内子文俶，自其家待诏公累传，以评鉴翰墨，研精细素，世其家学，因为图此。始于丁巳，纥于庚申，阅千又

余日，乃得成帙，凡若干卷。虽未能焕若神明，顿还旧观，然而殊方异域、山海奇珍，罗置目前，自足多矣！余家寒山，芳春盛夏，素秋严冬，绮谷幽岩，怪鼋奇葩，亦未云乏，复为山中草木虫鱼状以续之，如稍经世眼易辨、绘事家所熟习者，皆所未遑也，务以形似求之。物各有志，志各以时，俾后览观，案图而求，求易获耳，亦若干卷，附之简末。

万历庚申五月既望，赵均书于寒山兰闳

金石昆蟲草木狀叙

夫金石昆蟲鳥獸草木雖址；有之然可
儲爲天府之珍匰爲人閒之祕又能積爲
起居服食之所需性靈命脈之所關係者
則惟溪山大澤實生之實育之等吾人舉
足不出跬步即遊歷名山而蟲魚草木得
其偏而遺其全者亦多有之矣嘗閱勝國
鄭氏通志謂成伯璵有毛詩草木蟲魚圖

原平仲有靈秀本草圖顧野王有符瑞圖

孫之柔有瑞應圖侯亶有祥瑞圖寶師繪

有內庫瑞錦對雉鬬羊翔鳳遊麟圖又于

符瑞有靈芝玉芝瑞草諸圖今皆逸而不

傳矣若稽含南方草木狀則有其書而無

其圖者碎錦片璧將何取邪此金石昆蟲

草木狀乃即今　內府本草圖彙祕籍爲

之中間如雲華菊水井泉垣衣銅弩牙東

壁土敗天公故麻鞵以及陶冶鹽鐵諸圖
即與此書不倫然取其精工一用成案捫
所未刪也若五色芝古銖錢秦權等類則
皆肖其設色易以古圖珊瑚瑞草諸種易
以家藏所有並取其所長棄其所短耳與
今世盛傳唐慎微氏證類圖經刊若天淵
等猶玉石余內子文俶自其家待詔公累
傳以評鑒翰墨研精緗素世其家學因爲

圖此始于丁巳紀于庚申閱十又餘日乃
得成帙凡若干卷雖未能煥若神明頓還
舊觀然而殊方異域山海奇珍實目前
自足多矣余家寒山芳春盛夏素秋嚴冬
綺谷幽巖怪疂奇詭亦未云乏復爲山中
草木蟲魚狀以續之如稍經世眼易辨
事家所藝習者皆所未遑也務以形似求
之物各有志二各以時俾後覽觀案圖而

求之易獲耳亦若干卷附之簡末

萬曆庚申五月既望趙均書于寒山蘭閨

题记

兄子方耳，知余夙有书画之癖，出其所藏赵夫人画《金石昆虫草木状》示予。其为册十有二，为幅千有余。灵均为之序述而纪其目，彦可为之标题而指其名，一则用墨，一则用朱。序目之书法远追松雪，近拟六如，而标题之点画遒劲，籀待诏而进于率更，二者已据绝顶。赵夫人，彦可之女，作配灵均，幼传家学，留心意匠，扇头尺幅，求之经岁，未易入手，及其归赵氏，探宋元之名笔，而技益进。是册告成，三历寒暑，于画家十三科可谓无所不备矣！予虽酷嗜图画，能言其意，然观是册，而欲即其得力之处一一为之颂扬，将以为道子之龙、宁王之马，则生雾衮尘足以尽之，而是册不止此也；将以为董羽之水、韦偃之石，则银河青嶂足以概之，而是册不止此也；至于黄筌之轻色写生、摩诘之得心应手，亦泥于花木之一家，而不及乎他也。籀是言之，品评其画，犹非易易，况于宇宙之内，随举一物而肖其形，又无不各极其精妍耶？以闺门之秀而有此，诚堪与苏若兰之织锦、卫夫人之书法并垂不朽矣！方耳以千金购得之，人以为用价过昂，自吾视之，直若以一粟一麻而易夜光之璧。千金易得，兹画不易有，况又有灵均、彦可之笔相附而彰耶？

三绝之称，洵不诬矣！方耳宝之，龙泉太阿之气，不能禁其不达斗牛，善以守之，虽有雷丰城，无如我何也。

辛未十月上浣，凤冀题

张与赵，年家也，方耳、灵均，又年家兄弟中之甚厚者。灵均夫人画《金石昆虫草木状》甫毕，四方求观者，寒山之中若市，名公巨卿咸愿以多金易之，灵均一概不许，恐所托非人，将致不可问也。独方耳有请而不拒，不惟不拒，且欣喜现于辞色曰：昔顾长康以所画寄桓南郡，南郡启封窃去，谬以妙画通灵为解，今而后庶几可免此诮也。夫方耳以其拒他人而不拒己也，酬之以千金，及灵均身后，为之营其丧葬、报其冤愤、恤其弱女，又费五百余金，峨雪曹太史为方耳作《义士传》以志其事，余亦有诗赠之。兹因方耳以赵夫人画倩予题一二语，聊复及之。若夫色工意象之妙，君家大司马公言之详矣，予复何赘？

崇祯壬申五月既望，吴趋杨廷枢维斗氏题

诗为有声之画，画为无声之诗，昔人言之，人皆知之。而有未尽知者，谓诗之能写其景，画之能得其情也。若是，则肖物之画非景，咏物之诗非情也。抑岂知物之有形有质者，皆其不可变者也，诗之描摩刻画者，皆其不可易者也。昔人言之，未尝不尽其意。今人解之，得其一而失其一矣。张子方耳，以家藏赵夫人画命余题跋。其笔法之精工，大司马象风公暨吾友维斗言之详矣，而未有言及此者，予故特举以标于首。后之学者，倘有志于格物以致其知，坐一室之中如涉九州四海之广，其必观此而有得也夫。

勿斋徐汧题于清净园林之秋水阁

二七一

先子方耳知余凤有画之僻

出其所藏赵夫人画金石昆虫

草木状示予其为卅十有二为

幅千有馀灵均为之序述而纪

其目亦可为之标题而指其名

一则用墨一则用硃序目之书

法远追松雪近拟六如而标题

之点画遒劲缧待诏而进于率

更二者已擾絕頂趙夫人彥可
之女作配靈均幻傳家學甫心
意匠扇頭尺幅求之經歲未易
入手及其于歸趙氏探宋元之
名筆而技益進是冊告成三歷
寒暑于畫家十三科可謂無所
不備矣予雖酷嗜圖畫能言其
意然觀是冊而欲即其得力之

霎一一為之頌揚將以為道子
之龍寧王之馬則生霧冢塵足
以盡之而是冊不止此也將以
為董羽之水韋偃之石則銀河
青嶂足以鑠之而是冊不止此
也至於黃筌之輕色寫生摩詰
之得心應手亦泥于花木之一
家而不及乎他也縣是言之品

許其画猶非易之況於字宙之

内随举一物而肖其形又無不

各极其精妍耶以閨門之秀而

有此誠堪與蘇若蘭之織錦衛

夫人之書法並垂不朽矣方耳

以千金購得之人以為用價過

昂自吾視之直若以一粟一麻

而易夜光之璧也千金易得兹

畫不易有況又有靈均产可之
筆相附而彰耶三絕之稱洵不
誣矣方耳寶之龍泉太阿之氣
不能禁其不逢斗牛善以守之
雖有雷豐城無如我何也辛未
十月上浣鳳翼題

張與趙年家业方耳靈均又年家兄弟中之甚厚耆靈均夫人畫金石昆蟲艸木狀甫畢四方求觀者塞山之中若市名名鉅卿咸頫以多金易之靈均一聥不許怒臥托球人將枝不可问业獨方耳有请而不拒不惟不拒且欣喜现于辭色回首顾長廉以酊畫審桓南郡南郡啟封審吉證以鈔畫逼靈为解之向庶幾可免此猜耳夫

方耳以其推他人而不推已也酬之以千金及畫均身役為之營喪葬報其風情鄭其弱女又費秉伯許金哉雪曹太史為方耳作小記傳以誌其事余亦有詩贈之茲因方耳以趙夫人畫倩予題一二語聊復及之莊夫毛工意象之妙共家大司馬呂言之詳矣予復何贅崇禎壬申五月院坐吳翅楊廷樞維斗氏題

诗为有声之画，画为无声之诗，昔人言之人
皆知之，而有未尽知者，谓诗之能写其景画
之能得其情也。若是则肖物之画非景咏物之
诗非情也，柳岂知物之有形有质者皆，
可变者也。诗之描摩刻画者皆其不一
也，昔人言之未尝不尽其意，今人解之得
而失其一矣。张子方耳以家藏赵夫人画命
余题跋其笔法之精工大司马象风公暨吾

友維斗言之詳矣而未有言及此者予故特
舉以標于首後之學者尚有志于格物以致
其知坐一室之中如涉九州四海之廣其必觀
此而有得也夫 勿齋徐沂題於清淨園林之
秋水閣

出版后记

"俶"是一个非常古老的字，《诗经》中就多次用到它：《既醉》中"令终有俶"，意为"善"；《崧高》的"有俶其城"，意为"厚"；《载芟》的"俶载南亩"，意为"始"。"俶"旧时也同"倜傥"的"倜"字，有洒脱不羁之意。有学者认为，文俶的名字承载了书画世家对女子不同凡俗的寄托，这份寄托成就了文俶在绘画上的惊人造诣和艺术史中的显重声名。

《金石昆虫草木状》的创作始于1617年，当时文俶二十多岁，已有画名，能赋予常见的花草虫蝶罕见的灵秀气。丈夫赵均和父亲文从简都十分珍视和尊重文俶的才华，三人耗时三年合作共创的《金石昆虫草木状》几乎承载了一种乌托邦般的文人情致与理想：夫妇、父女在艺术创作中平等交流、互相欣赏、彼此成就。

从文化史的角度看，《金石昆虫草木状》是一本里程碑式的著作。它将医学中的博物传统引入艺术领域，不仅赋予草木鸟兽以美的形态，更改变了人们看待本草百物的目光，让它们从药用所需，变为饱含生机和趣味的生活伴侣，摩挲赏玩间，氤氲着天地与人共生的传统意蕴。

《金石昆虫草木状》全书一千三百多幅画作，包含金石、虫、兽、禽、

草、外草和外木蔓、木、菜、果、米谷十部。受篇幅所限，《溪花汀草》仅选取其中一小半的图片，篇幅最多、美感上最为突出的草部、外草和外木蔓中的部分画作组成上卷，木、菜果、米谷、兽、禽、金石虫部的部分画作组成下卷。画作中间，以小图的形式穿插点缀赵均书写的各卷目录，叙和题记则以附录的形式放在最后。

　　由于编者水平有限，书中难免有疏漏，还请读者批评指正。

后浪出版公司

图书在版编目（CIP）数据

溪花汀草：文俶绘草木虫鱼图 /（明）文俶绘 . --
南京：江苏凤凰文艺出版社，2024.3
ISBN 978-7-5594-8033-0

Ⅰ . ①溪… Ⅱ . ①文… Ⅲ . ①草虫画 – 作品集 – 中国
– 明代 Ⅳ . ① J222.48

中国国家版本馆 CIP 数据核字 (2023) 第 191794 号

溪花汀草：文俶绘草木虫鱼图（下）

[明] 文俶 绘

策　　划	尚　飞	
责任编辑	曹　波	
特约编辑	季丹丹	
内文制作	李　佳	
装帧设计	墨白空间・Yichen	
出版发行	江苏凤凰文艺出版社	
	南京市中央路 165 号，邮编：210009	
网　　址	http://www.jswenyi.com	
印　　刷	天津裕同印刷有限公司	
开　　本	787 毫米 ×1092 毫米 1/32	
印　　张	19.5	
字　　数	233 千字	
版　　次	2024 年 3 月第 1 版	
印　　次	2024 年 3 月第 1 次印刷	
书　　号	ISBN 978-7-5594-8033-0	
定　　价	188.00 元	

江苏凤凰文艺版图书凡印刷、装订错误，可向出版社调换，联系电话 025-83280257

后浪微信丨hinabook

总　策　划丨银杏树下

出版统筹丨吴兴元丨编辑统筹丨尚　飞

责任编辑丨曹　波丨特约编辑丨季丹丹

内文制作丨李　佳

装帧制造丨墨白空间·Yichen丨mobai@hinabook.com

后浪微博丨@后浪图书

投稿服务丨onebook@hinabook.com 133-6631-2326

读者服务丨reader@hinabook.com 188-1142-1266

直销服务丨buy@hinabook.com 133-6657-3072